兒童美勞才藝系列 Children Art

創意黏土篇

鄭淑華 著

Advanced & Applied 進階實用

♥ 推薦序

敝公司PADICO股份有限36年來,在日本的黏土藝品市場上,一直扮演著開發、製造及販賣最高品質黏土製造商角色;在日本、台灣、亞洲、美國、歐洲各國也都有許多的愛好者。

台灣黏土手藝市場的起源,由身為PADI-CO20所營運的日本創作人形學院員的台灣人士於年前開始引進,介紹給台灣人。時至今日,台灣的黏土手藝市場,已經發展成僅次於日本的龐大市場。台灣PADICO設立於18年前,成為引領台灣的黏土手藝品市場企業。

此次鄭淑華老師將本公司的MODENA、SOFT、HEARTY、HEARTY SOFT結合個人的創意;推出各種可愛造型的創作作品後,廣受大眾手藝愛好者的喜愛,在此再一次發揮個人的巧思及創意設計出一系列花飾創作系列,也將本公司黏土特性一一展現出來,希望藉由此書可提供給初學者或專業人士們一些參考。

柏蒂格黏土公司

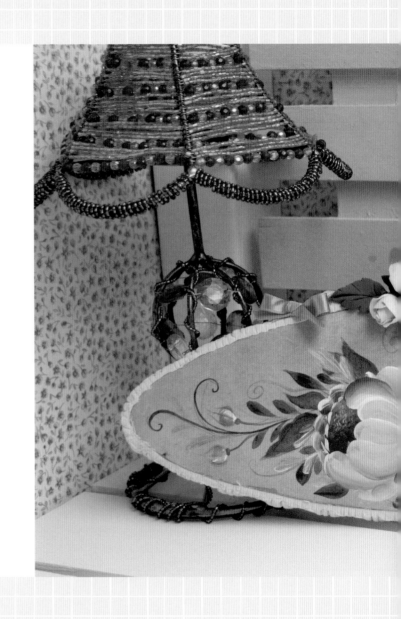

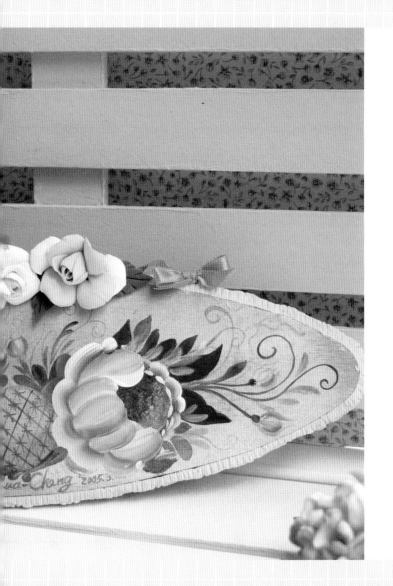

♥ 作者序

黏土的世界變化無窮，尤其是童年時代，將平凡不顯眼的生活點滴，帶您進入充滿彩色的黏土世界，以擠、揉、搓、推、壓...等方法，組合成圓（球）…等形狀，隨心所欲地並且運用身邊的各種不同素材做出好作品。

在第一本「捏塑黏土–捏塑基礎」中，所介紹的作品，屬於簡單易學的基本捏塑，是初學者的學習範本；在學會基本的技法後，此本進階實用的黏土書更可以得心應手，也提供了初學者有循序漸進的學習參考。

此本「創意黏土–進階實用篇」中，分為花系列、實用類、裝飾類，作品有標記製作難易度、所需時間和使用的工具材料，以第一本的基本技法做延伸，引導讀者來製作出更多的好作品。

鄭淑華於2005.8月

目 錄
CONTENTS

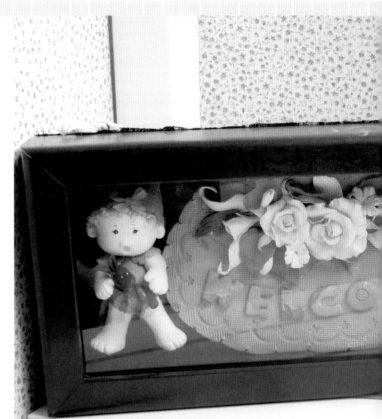

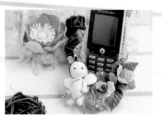

第三單元 054
創意實用

第四單元 086
裝飾佈置

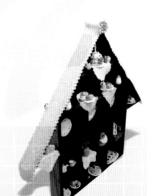

工具
TOOLS

♥ **使用工具**－本篇中多了幾件特殊工具，輔助我們對於難度高的作品的創作，例如五支工具組、萬用白棒、丸棒、彎刀、七本針、造花工具、兩用葉模組、比例尺壓盤、凸凸筆...書中的單元作品有詳加介紹用法，供讀者參考使用。

◆格子桿棒

◆條紋桿棒

◆剪刀

◆黏土桿棒

◆凡士林
（塗抹於工具上，使其不沾黏土）

◆白膠

◆三支工具組

◆比例尺壓盤

◆若林片

◆丸棒

◆滾輪刀

◆七本針

◆造花工具

◆白棒

◆五支工具組

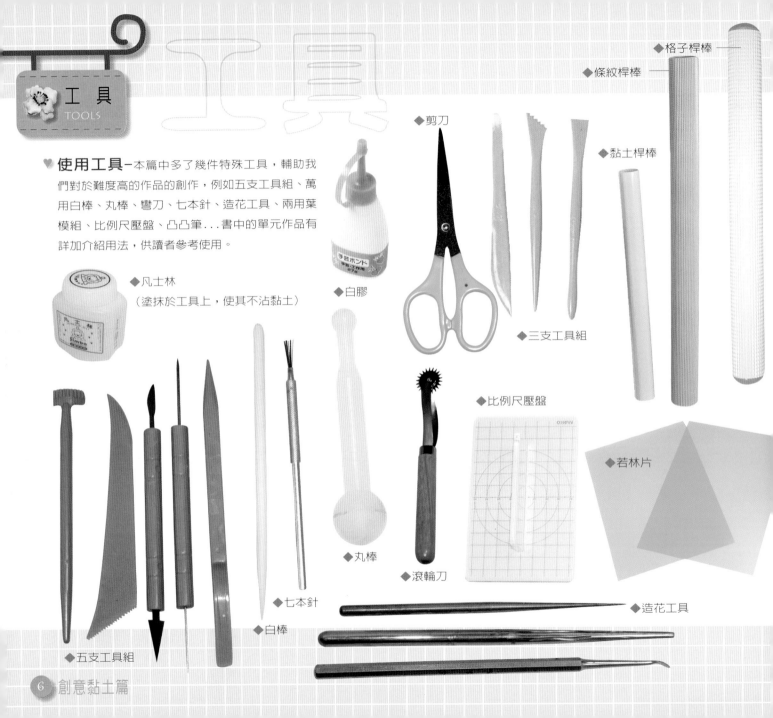

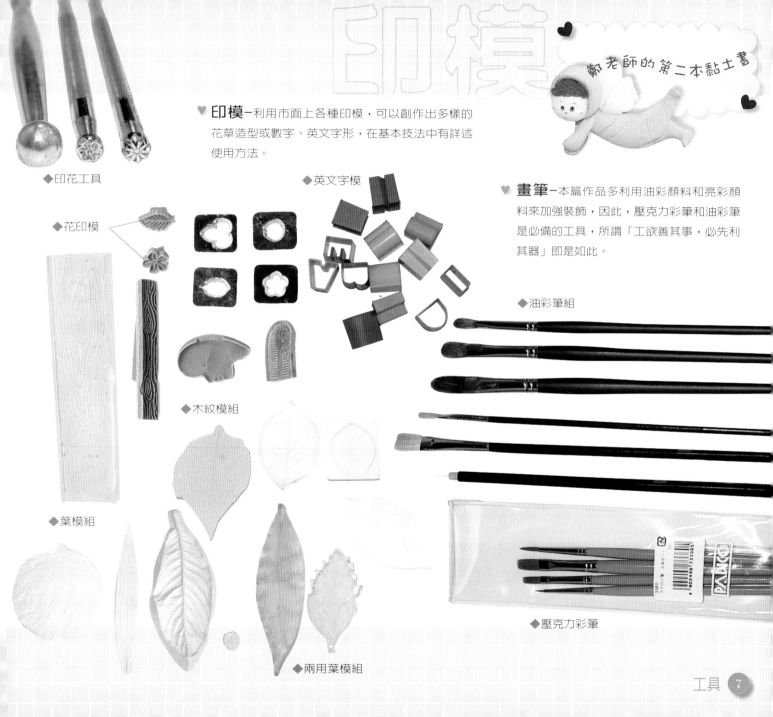

印模

印模—利用市面上各種印模，可以創作出多樣的花草造型或數字、英文字形，在基本技法中有詳述使用方法。

郑老師的第二本黏土書

◆印花工具

◆英文字模

◆花印模

畫筆—本篇作品多利用油彩顏料和亮彩顏料來加強裝飾，因此，壓克力彩筆和油彩筆是必備的工具，所謂「工欲善其事，必先利其器」即是如此。

◆油彩筆組

◆木紋模組

◆葉模組

◆兩用葉模組

◆壓克力彩筆

Hearty Soft超輕黏土－柔軟細緻、乾淨不黏手，可廣泛的與不同材質結合，不易龜裂，是搓揉的好土材。本書中多使用此類黏土。

Moderena高級樹脂黏土－此類黏土的延展性強，光澤鮮豔容易塑形，只要自然風乾即可。

♥花蕊

♥人造髮絲

♥日製膠貼

♥3mm鋁線

♥22號與24號鐵絲

♥ 凸凸筆＆五彩膠

可用於各種質地上彩繪，使用後產生3D立體效果，細瓶口方便描繪上色，色彩鮮豔豐富。

♥ 洗筆劑、珍珠沙塗料、油彩調和油（由左而右）

將適量洗筆劑稀釋於水中，筆刷浸泡數分鐘後以清水洗淨即可。

♥ 特亮亮油、消光劑（水性）

特亮亮油（水性亮光漆）：於作品完成後塗上，具有瓷器質感且有防水功能。消光劑（不亮的）：作品刷上水性亮光漆後，若刷上消光劑後及產生消光作用，呈現不亮的效果。

♥ 海綿

♥ 亮彩顏料

壓克力顏料是一種水性顏料，兼具水彩的透明感和油畫顏料的厚實感，可廣泛應用在繪畫創作和美化家庭上，是一種快速方便的現代化顏料。

♥ 油彩顏料

油彩顏料可塗於各種基底上，也能混合其他物質作畫，經過不同份量的稀釋後，所呈現出來的效果也不一樣。

♥ 面紙盒

♥ 愛心板

♥ 木製小畫框

♥ 愛心板

♥ 橢圓形板一

♥ 木製畫框

♥ 木製相框

♥ 金框畫框

♥ 竹編燈罩

鄭老師的第二本黏土書

♥ 化妝鏡

♥ 塑膠桶

♥ 小置物盒

♥ 音樂盒

♥ 麻籃

♥ 塑膠梳、鏡

♥ 橢圓形板二

♥ 塑膠花盆

♥ 芳香屋

♥ 塑膠高跟鞋

第一單元
基本技法

花苞A

💜 基本花形《花苞A》

1. 將黏土搓揉成圓球狀，頂端捏尖。

2. 以白棒尖頭由中心刺入並向外壓拉。

3. 再劃出五等分並修飾之。

💜 基本花形《花苞B》

花苞B

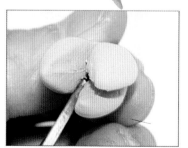

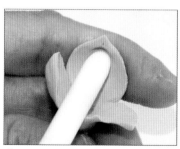

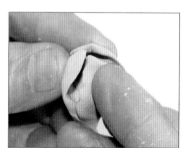

1. 搓出一水滴形後，剪出三等分。

2. 以白棒圓頭將三等分花瓣桿壓成凹狀。

3. 再將三瓣花瓣闔在一起。

4. 將下端搓尖，即完成花苞形。

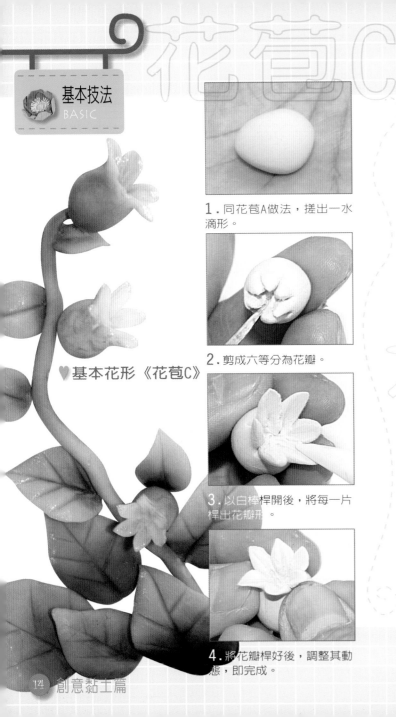

基本技法
BASIC

1.同花苞A做法,搓出一水
滴形。

2.剪成六等分為花瓣。

♥ 基本花形《花苞C》

3.以白棒桿開後,將每一片
桿出花瓣形。

4.將花瓣桿好後,調整其動
態,即完成。

♥ 基本花形《花朵A》

1.以印模壓出花朵形。

2.將黏土取出後,以原子筆
頭壓出小圓。

♥ 基本花形《花朵B》

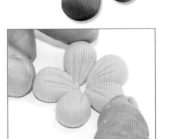

1.將黏土搓成五個水滴狀。

2.將其黏合後,以白棒畫出
花瓣紋路。

♥ 基本花形《花朵C》

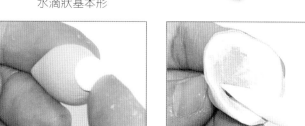

水滴狀基本形

♥ 基本花形《花朵D》

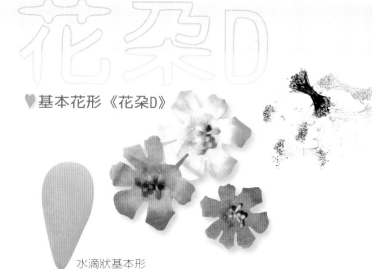

水滴狀基本形

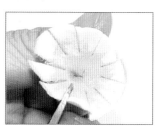

1. 在搓好的水滴形上黏上一點白色黏土。

2. 以白棒穿進頂端，桿開（左右桿開至成圓弧狀）。

3. 桿開後即呈現出漸層的效果，以剪刀剪出細的花瓣。

4. 再以手指捏出花瓣形。

1. 在搓好的水滴形上黏上一黃色黏土。

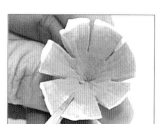

2. 與花朵C步驟2同做法，桿出圓弧形後，剪出7個花瓣。

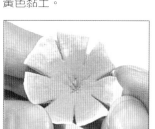

3. 以手指捏出花瓣形。

4. 在中間黏上花蕊即完成。

♥基本葉形《葉形A》

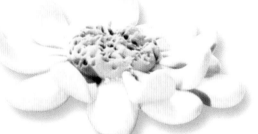

♥基本花形《花朵E》

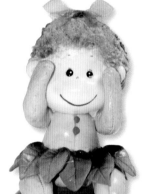

1.黏土搓出圓球形，上端搓尖，底部稍作壓扁。

2.利用七本針（或牙籤）挑出花心的質感。

3.將水滴形壓扁後，以白棒桿出弧形。

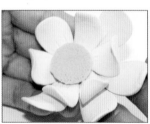

4.將花瓣黏於花心下，黏成二圈。

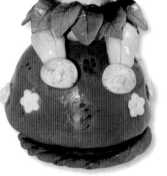

♦以水滴形為基本形

1.將搓好的水滴形壓扁。

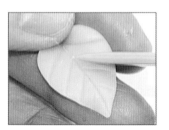

2.以工具畫出葉脈。

3.再調整葉子的動態，稍微將其彎曲。

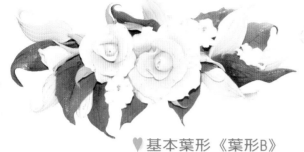

♥ 基本葉形《葉形B》

◆以水滴形為基本形

1.將搓好的長水滴形壓扁。

2.以白棒畫出葉子紋路。

3.或以葉模壓出葉脈。

4.將其彎出動態。

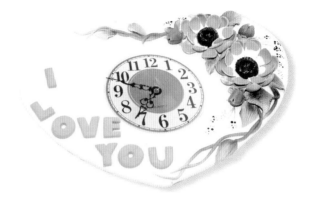

1.搓出細長條狀。

2.再將其相互纏繞,注意其疏密度,越到末端越細。

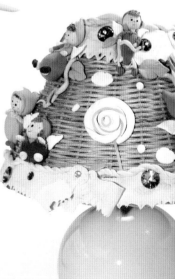

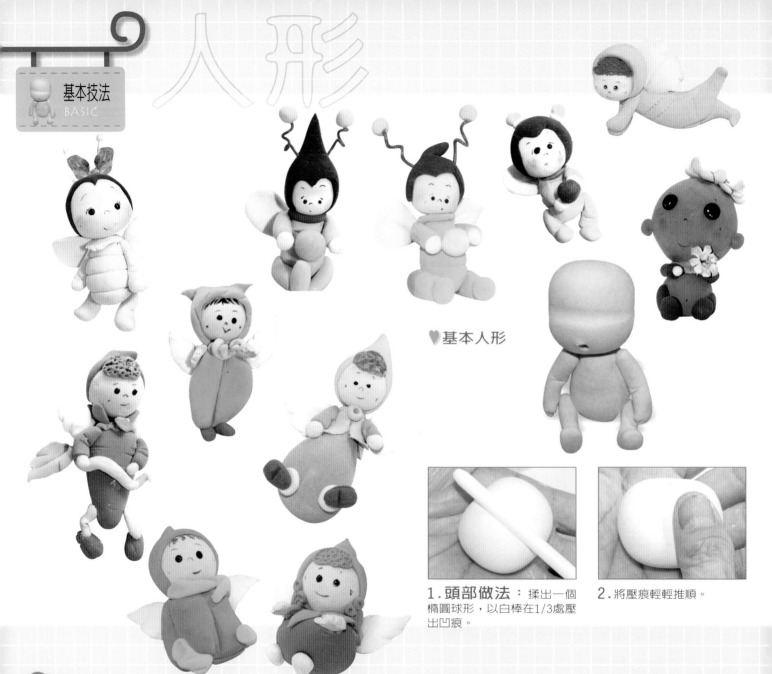

人形

♥基本人形

1.頭部做法：揉出一個橢圓球形，以白棒在1/3處壓出凹痕。

2.將壓痕輕輕推順。

3. 以白棒由內向外勾出嘴形。

4. **手的做法**：揉出長條後，以丸棒在其中一頭壓圓形凹狀作為手掌。

5. 用彎刀畫出手指線條。

6. 以彎刀畫出手肘的折痕，並做出手的動態。

7. **腳的做法**：揉出長條狀。

8. 以手指來壓出腳底呈L形。

13. **身體做法**：搓一胖水滴形。

14. 在身體下緣兩側壓出腳的黏貼位置。

15. 身體上緣兩側，用手指稍微壓尖一點。

16. 身體與頭中間插入鋁條以固定之。

17. 手沾膠黏於固定身體二側。

18. 最後黏上雙腳，即完成基本人形。

♥ 工具

特亮亮油
油彩洗筆劑
油彩調和油
油彩顏料

♥ 上色表現

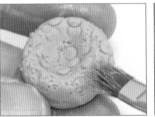

1.**花蕊上色**：以油彩筆沾黃色顏料，於花蕊上局部刷色。

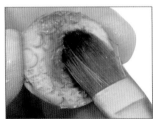

2.沾綠色顏料刷色，與黃色的部份融合，形成漸層。

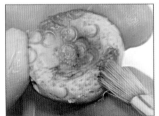

3.沾紅色顏料乾刷，如圖。（對比色可提高作品的注目性）

4.均勻刷上一層珍珠黃色油彩，呈現瓷花的效果。

5.再刷上一層特亮亮油。

6.**花瓣上色**：將花瓣黏上後，即開始上色。

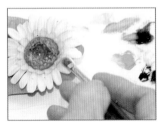

7.乾筆沾油彩黃色乾刷於花瓣上。

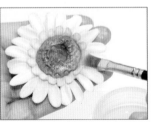

8.同樣步驟先刷完底色，再刷上珍珠黃色、特亮亮油，即產生瓷花的效果。

♥上色表現

藍+紅=紫

紫+白=粉紫

綠+紅=咖啡色

咖啡色+黃=茶色

紅&黃

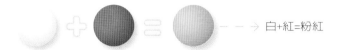

→ 白+紅=粉紅

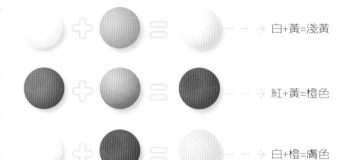

→ 白+黃=淺黃

→ 紅+黃=橙色

→ 白+橙=膚色

藍&黃

→ 白+藍=粉藍

→ 藍+黃=綠色

→ 綠+白=粉綠

第二單元
花卉造型

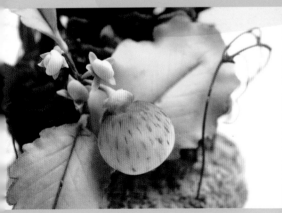
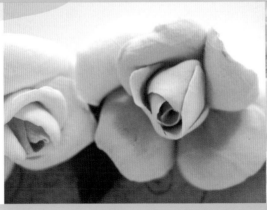
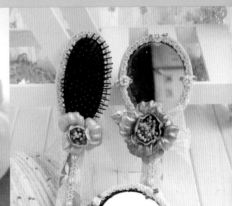

鬱金香信插

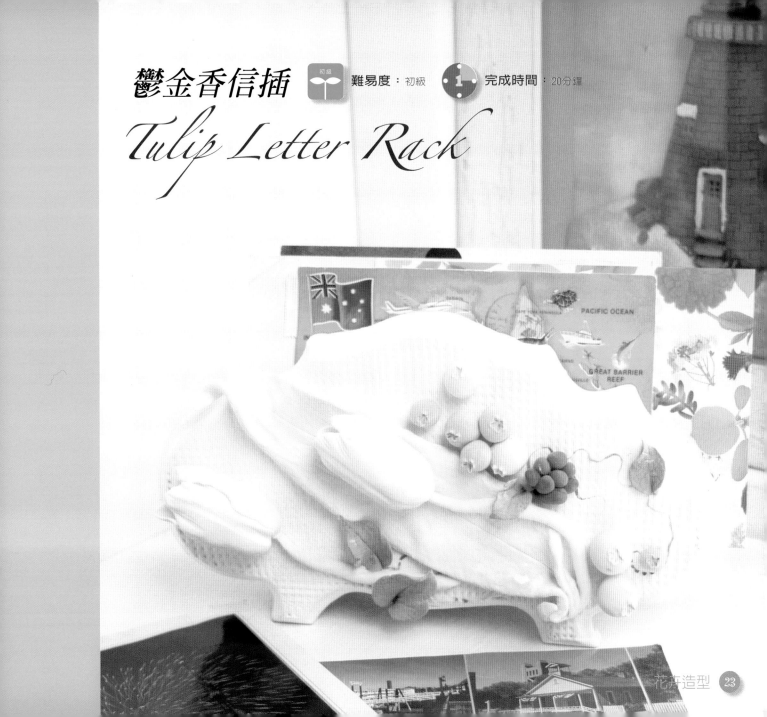

難易度：初級　　完成時間：20分鐘

Tulip Letter Rack

鬱金香信插
TULIP

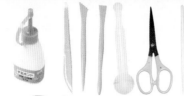

工具材料 信插架、超輕黏土、白膠、剪刀、白棒、丸棒、工具組、桿棒、油彩顏料、油彩筆

製作重點： 此部份的底板鋪黏，是以暈色的黏土來呈現，鋪黏的完整度為最大的重點。

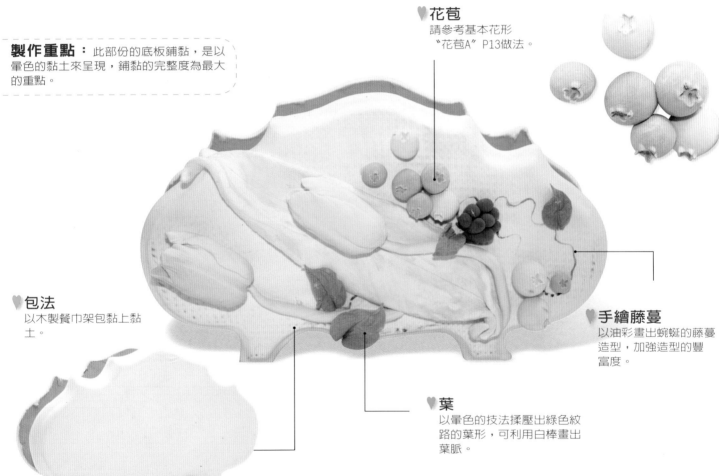

🤍 **花苞**
請參考基本花形
"花苞A" P13做法。

🤍 **包法**
以木製餐巾架包黏上黏土。

🤍 **手繪藤蔓**
以油彩畫出蜿蜒的藤蔓造型，加強造型的豐富度。

🤍 **葉**
以暈色的技法揉壓出綠色紋路的葉形，可利用白棒畫出葉脈。

♣ 鬱金香製作方法

1. 花蕊做法：搓一長條水滴形，作為花蕊。

2. 在前端1/4處以二手指腹搓細。

3. 將前端1/4處剪開成三等分後桿開，畫出紋路。

4. 將黃色花蕊插黏入下方1/4處。

5. 花瓣做法：搓一胖水滴形。

6. 壓扁後將四周邊緣壓扁一點。

7. 花瓣正反面都以白棒壓出波浪形。

8. 再以尖頭畫出花瓣紋路。

9. 花瓣中心壓線以白棒畫出紋路。並於下方塑成凹狀。

10. 以此類推做出三花瓣，向內與花心組合，即完成。

 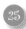

音樂花精靈

初級　難易度：初級　完成時間：20分鐘

Music Doll

音樂花精靈
MUSIC DOLL

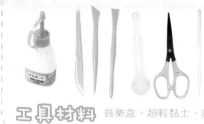 工具材料 音樂盒、超輕黏土、白膠、剪刀、丸棒、白棒、工具組、花蕊、特亮亮油、桿棒、紋棒

製作重點： 玫瑰花的大小是隨著花瓣片數和層次而不同，花瓣的動態是製作美麗的玫瑰花一大要點，須加強此部份。

步驟
step by step

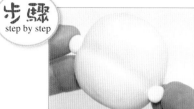

1.**頭部做法：** 參考《基本人形P18》做出頭型，黏上耳朵。

2.用工具戳出耳洞。

3.**玫瑰花做法：** 搓一個胖水滴形黏土。

4.以小丸棒壓出圓弧狀。

5.在以大丸棒壓扁花瓣邊緣。

6.以兩手手指調整花瓣動態。

花卉造型 27

7. 調整其動態如圖。

8. 以紋棒壓出花瓣紋路。

9. 以兩手手指將花的兩邊對凹，黏在頭上，此為花心。

10. 第二片須包黏在花心對面，包住第一片。

11. 同前花瓣做法，做出4～6片如圖。

12. 第一、二片以順時針方向黏花瓣，黏貼於前一瓣的1/2處。

13. 第三片的做法同前二片，如圖，並稍微將花瓣向外翻。

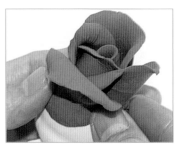

14. 第四片花瓣的黏法。

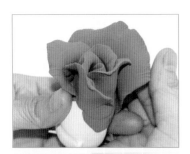

15. 越外圍花瓣形越大，外翻的弧度的越大，此為第七片花瓣。

16. **底座包法：** 桿一綠色黏土包黏於音樂盒外圍。

17. 將多餘的土以工具切掉。

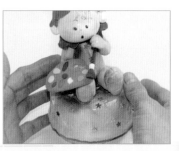

18. 把完成的人偶造型黏於底座上，即完成。

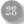 28 創意黏土篇

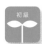

難易度：初級　　完成時間：20分鐘

製作重點：人偶的表情和動作能賦予一件作品的生命力，其他配件的運用，更可使作品更生豐富。

♥頭髮
搓出胖水滴形的頭部後，先黏上人工髮絲，再包黏上橘色黏土，並以七本針或牙籤挑出紋路。

♥人形
請參考基本人形P18做法。

♥葉
搓出水滴形後壓扁，用工具組畫出葉脈。參考基本葉形〝葉形A〞P16

♥花
以花模壓印出花形。參考基本花形〝花朵A〞P14

♥底座
以黏土包覆音樂盒，兩條細長條黏土繞麻花，盤黏於邊緣。

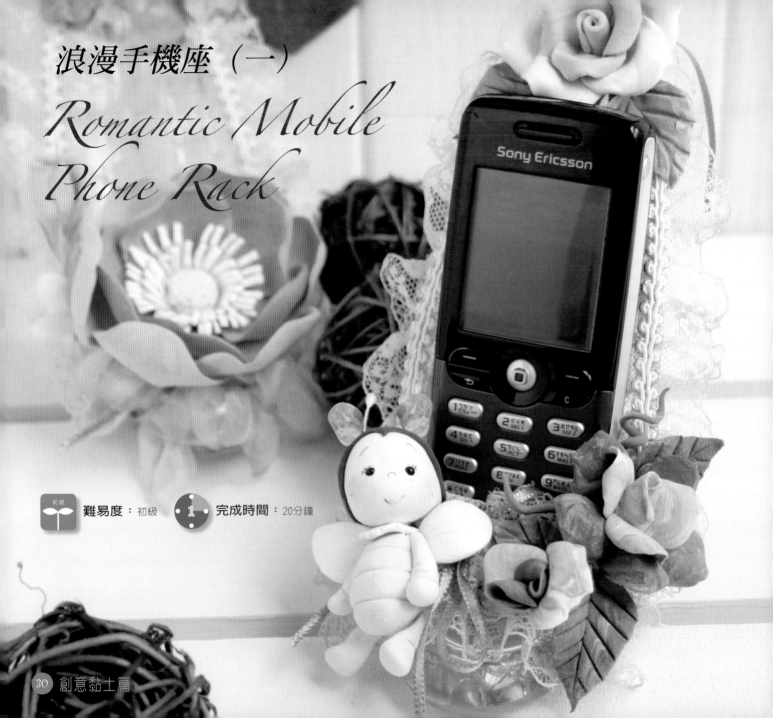

浪漫手機座（一）

Romantic Mobile Phone Rack

難易度：初級

完成時間：20分鐘

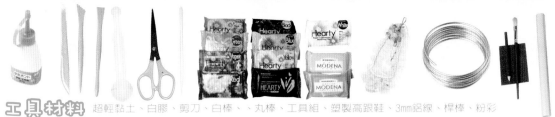

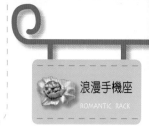

浪漫手機座
ROMANTIC RACK

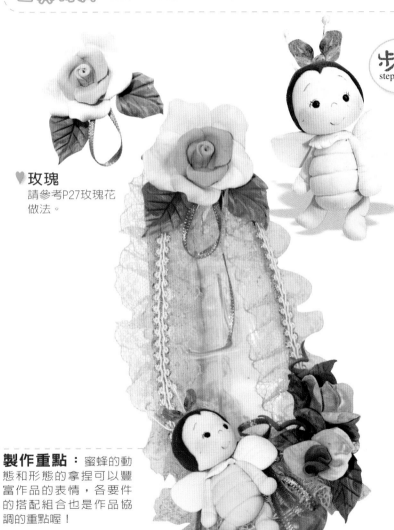

步驟
step by step

♣ 蜜蜂製作

♥ 玫瑰

請參考P27玫瑰花
做法。

製作重點： 蜜蜂的動
態和形態的拿捏可以豐
富作品的表情，各要件
的搭配組合也是作品協
調的重點喔！

1.將黏土壓扁後，以工具組
畫出一M形，作為頭部造型。

2.黏於頭部的中央，並向兩
側包黏。

3.蜜蜂的結構。

4.以工具組壓畫出身體的
造型。

5.以鋁線組合身體、四肢和
頭部。

6.最後在臉部兩側刷上粉彩
來表現腮紅。

1.花心做法： 搓一個胖水滴形黏土，將其壓扁。

2. 壓扁後將其捲曲起來，是為花心。

3.花瓣一做法： 搓一水滴形後壓扁，以小丸棒壓出凹狀圓弧。

4. 翻過來，將前端捏尖。

5. 黏於花心外側，如圖。

6. 第二、三片花瓣同第一片做法，距離1/2黏貼，並向外翻，調整動態。

7.花瓣二做法： 外圍的花瓣形，也是利用水滴形塑形。

8. 壓扁以手推開。

9. 以小丸棒壓出凹狀圓弧形。

10. 翻至正面，黏於花的外圍。（凸面朝上）

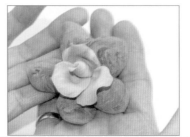

11. 如圖以逆時針方向黏成一圈。

12.葉子做法： 將水滴形壓扁後，兩端捏尖，於葉模上壓出葉脈即可。

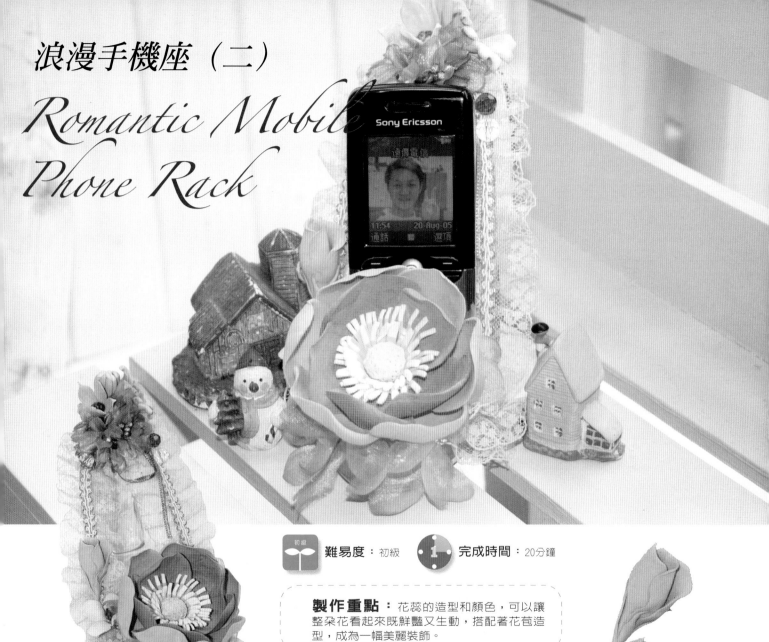

浪漫手機座（二）

Romantic Mobile Phone Rack

難易度：初級　　**完成時間**：20分鐘

製作重點：花蕊的造型和顏色，可以讓整朵花看起來既鮮豔又生動，搭配著花苞造型，成為一幅美麗裝飾。

♣ 花苞製作

1.花苞製作：黏土搓出長水滴形。

2.將其壓平。

3.壓扁後，再於邊緣壓扁。

4.以小丸棒壓出凹形。

5.以白棒壓劃出花瓣紋路，並做出二、三、四..片。

6.以尖的一端為中心，每一瓣以1/2處位置黏貼。

7.將左右兩瓣輕輕向內彎捲。

8.捲成花苞形，下方向內凹，如圖所示。

9.凹合後，將花苞下端搓尖。

10.將花瓣上端向外微翻，調整花苞的動態。

11.花托做法：搓一綠色水滴形，剪成五等分。

12.如圖。

13.以細工棒將每一等分桿開。

14.將花瓣黏於花蒂上即完成花苞形。

工具材料 超輕黏土、白膠、剪刀、白棒、七本針、丸棒、工具組、塑製高跟鞋、桿棒、比例尺壓盤

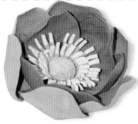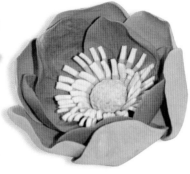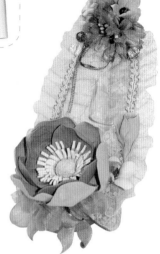

♥ **小菊花**
請參考基本花形
"花朵C" P15

camellia

♣ **山茶花製作**

步驟
step by step

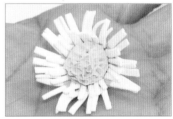

1. 花心做法： 搓出白色與綠色的細長條狀黏土，將兩條併在一起，以桿棒桿平。

2. 於白色的邊緣剪成細條狀。

3. 搓一胖水滴形，在圓的一頭以七本針（或牙籤）刺挑出紋理。

4. 將步驟二的部份黏在花心外側，第二層向上1/2包黏。

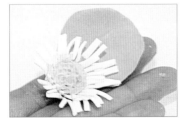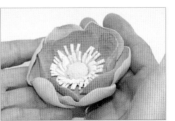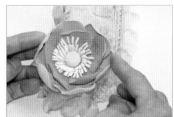

5. 花瓣做法： 搓一水滴形壓扁後，以丸棒壓出圓弧形。

6. 將花瓣黏於花心外圍。

7. 其他第二瓣、三、四...瓣以同做法完成，黏上後，調整其動態。

8. 黏於配件上，即完成。

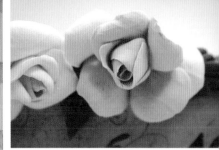

玫瑰花吊飾
Rose Plaque

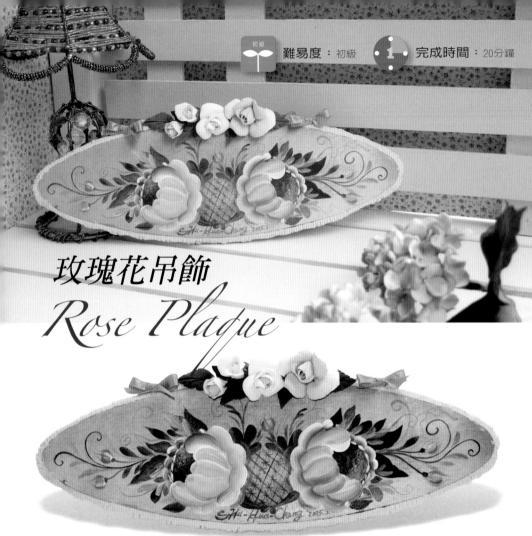

♥ **邊框**

1. 搓出一長條黏土，在木板邊緣沾膠黏上黏土。

2. 以印花工具壓印出紋路。

♥ **玫瑰花**

請參考P27玫瑰花做法。

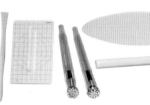

製作重點：花蕊的造型和顏色，可以讓整朵花看起來既鮮豔又生動，搭配著花苞造型，成為一幅美麗裝飾。

 工具材料 橢圓形木板、超輕黏土、白膠、剪刀、白棒、工具組、比例尺壓盤、桿棒、丸棒、印花工具

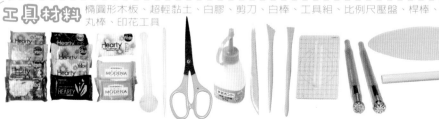

荷苞花盆栽
Calcelaria

難易度：高級

完成時間：150分鐘

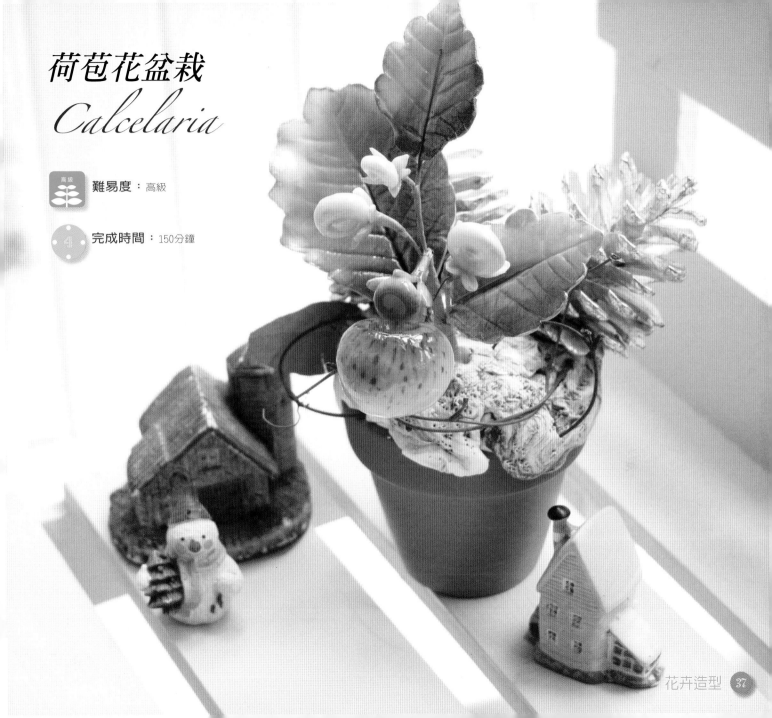

荷苞化盆栽
CALCELARIA

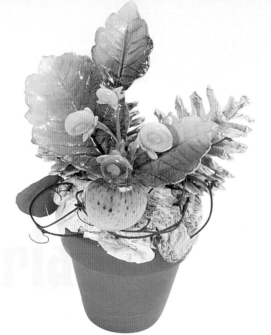

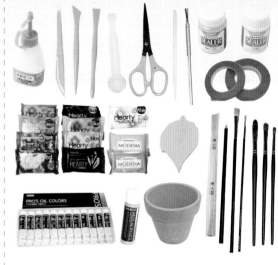

製作重點： 此作品注重於呈現的真實性，利用枯枝、松果等自然植物來搭配效果更出色。

工具材料 超輕黏土、白膠、剪刀、白棒、七本針、工具組、油彩顏料、特亮亮油、小瓷盆、松果、壓克力金漆、1mm、0.5mm日製膠貼、22號鐵絲、葉模

步驟 step by step ♣ 荷苞花製作

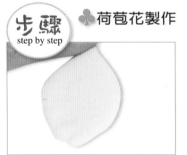

1. 葉子做法： 將水滴形壓扁後，將邊緣壓薄。

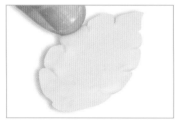

2. 以工具組畫出葉型後，於邊緣再次壓薄。

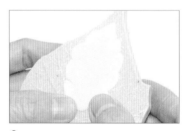

3. 置於葉模上，壓出葉脈紋路。

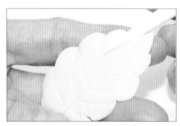

4. 以白棒於正反面壓出葉子形態。

5. 將22號鐵絲剪成二份後，以膠貼纏繞。

6. 再黏於葉子上。

7. 翻至背面，鐵絲處稍微捏緊。

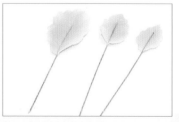

8. 完成的葉子型。

9.大花冠做法：壺形大花冠做法是先揉一圓球形。

10.以白棒圓頭刺入並挖出洞孔。

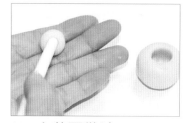

11.小花冠做法：壺形小花冠做法同大花冠。

12.搓揉出一小圓球，黏入小花冠內，作為小花苞。

13. 花冠組合：如圖，一一組合。

14.以22號鐵絲纏繞膠貼後，穿過小花冠，以尖嘴鉗彎出鉤狀。

15.鉤鉤沾膠並刺入大花冠邊緣固定。

16.如圖。（小花冠的洞孔與大花冠的洞孔是相對的。

17.花托做法請參考P34，並穿入鐵絲，以膠貼纏繞步驟16花冠。

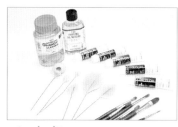

18.上色：準備油彩、油彩筆、調和油、等準備上色的工具。

19.先於葉子下部刷上PH077綠色油彩。

20.再以乾筆刷開，形成柔和的漸層。

21.於葉子上部刷上PH199白色。

22.同樣以乾筆刷形成漸層後，於邊緣畫上棗紅色PH001，和壓克力金漆，最後塗上特亮亮油。

23.於大花冠上端刷上PH199白色。

24.再刷上黃色。

25. 於壺口處塗上PH001棗紅色。

26. 以乾筆刷開呈現漸層。

27. 以細筆沾PH001棗紅色畫出花冠上紋路。

28. 花托刷上綠色。

29. 以特亮亮油塗上花冠與花托。

30. 以尖嘴鉗於花托下彎出一倒V型。

31. 花苞以黃色為主，花托則稍微輕刷綠色H088。

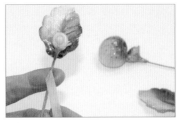

32. 花苞與花托塗上亮油後，穿入鐵絲與葉子以膠貼纏繞固定。

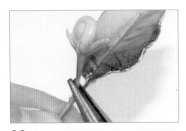

33. 以尖嘴鉗將花苞的鐵絲彎出動態。

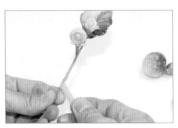

34. 第二朵花苞也是先穿入鐵絲，再與步驟33的花苞以膠貼纏繞。

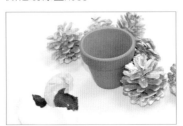

35. **底座做法**：以白色、灰色、咖啡色黏土暈色做出土壤。

36. 以七本針挑出土壤的肌理。

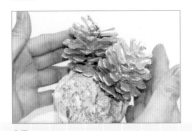

37. 將松果沾膠插入後方。

38. 再將葉子、花冠等一一插上。

39. 最後以枯葉、枯枝作為裝飾。

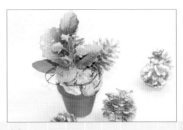

40. 如圖，完成。

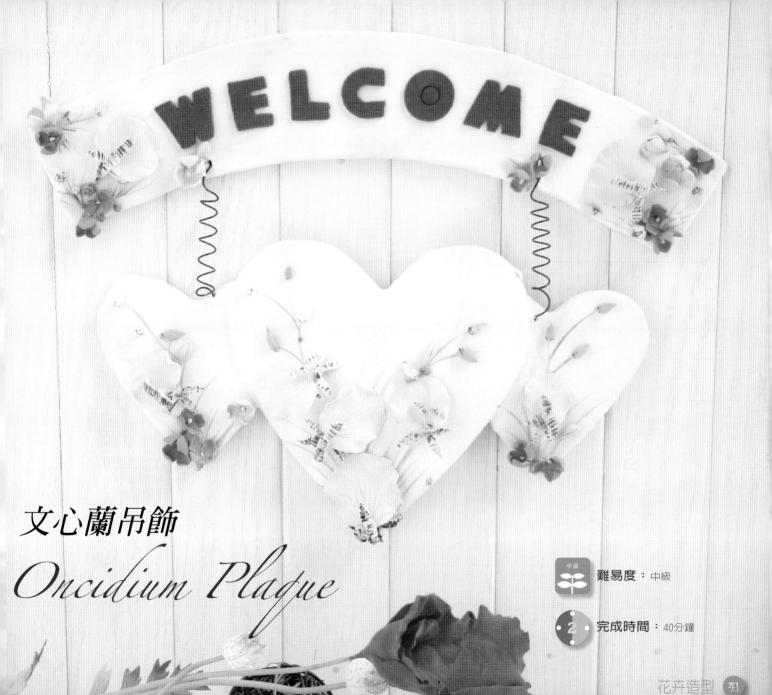

文心蘭吊飾
Oncidium Plaque

難易度：中級

完成時間：40分鐘

文心蘭吊飾

ONCIDIUM PLAQUE

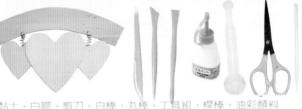
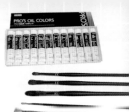

工具材料 愛心板、超輕黏土、白膠、剪刀、白棒、丸棒、工具組、桿棒、油彩顏料

製作重點： 將愛心板等木器平鋪上黏土，組合起來成為吊飾，以彩筆手繪出線條，增添作品的豐富性。

♥ **小花**
請參考P13基本花苞
B做法步驟1～2，再
以白棒桿開即可。

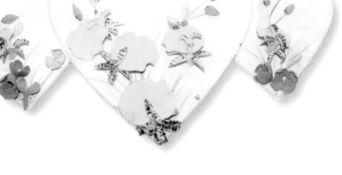

步驟 底板製作
step by step

1.以綠色和白色黏土暈色，並以桿棒桿開。

2.鋪黏於木板上，以工具組割掉多餘的部份。

3.邊緣的黏土可沾水將其修補完整。

4.愛心板的做法相同。

步驟
step by step

1.花瓣做法： 桿一塊黃色黏土，以工具畫出花瓣基本型。

2. 取下後，將邊緣壓扁。

3. 以手指彎出波形，做出花瓣動態。

4. 以白棒畫出花瓣上的紋路。

5.花萼做法： 以細長形剪成二等分，並將邊緣推順，如圖。

6. 以工具組畫出花萼上的紋路（橫條）。

7. 花萼與花瓣組合。

8. 花托以水滴形以成五等分桿開，黏於花瓣與花萼下。

9. 花苞以水滴形塑型，上下二端皆搓尖。

花瓣基本型

10. 以油彩調色。

11. 在底板上以細筆畫出葉子。

12. 於花萼、花托上畫出紋路。

♥ **花瓣基本型**
以若林片剪下花瓣基本型，依基本型剪下同等大小的花瓣。

花卉造型 **43**

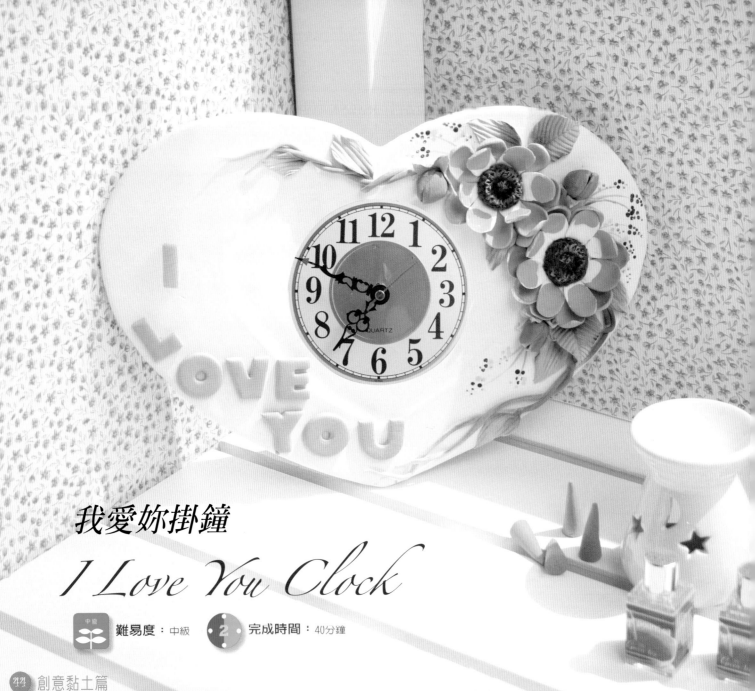

我愛妳掛鐘

I Love You Clock

難易度：中級　　**完成時間：**40分鐘

工具材料 愛心板、超輕黏土、白膠、剪刀、白棒、桿棒、字模、時鐘機心、比例尺壓盤、三支工具組、油彩顏料

製作重點： 愛心板上的構圖是一大重點，莖葉的顏色變化和動態，花朵的大小關係和疏密度，都是構圖的關鍵。

♥ **小花苞**
請參考基本花形 "花苞B"
P13做法。

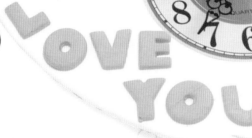

♣ **字型製作**

底板製作
愛心板的底板製作
請參考P42。

步驟
step by step

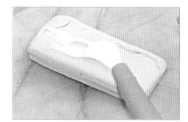
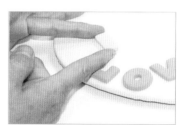

1. 以英文字模壓印字體。

2. 將其輕輕取下。

3. 於背面塗上白膠。

3. 黏於底板上即完成。

步驟
step by step

♣ 茶花製作

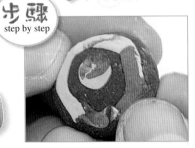

1.花心做法：搓一咖啡色圓形後黏上紅、藍、綠、橘色等黏土。

2.以白棒挑出花心質感。

3.花瓣做法：搓一長水滴形黏土，於圓頭一端黏上一藍色圓形黏土。

4.先將藍色黏土壓扁。

5.再以比例尺壓盤壓扁。

6.利用丸棒壓出花瓣圓弧凹狀。

7.以白棒彎出弧形，同做法做出13～15片。

8.將花瓣黏於花心下。

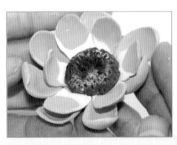

9.交錯黏好二圈，並調整其動態，即完成。

♥ **藤**
　　請參考基本技法〝藤形〞P17做法。

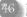

藍花叢掛鐘
Blue Flower Clock

難易度：中級

完成時間：50分鐘

藍花叢掛鐘
BLUE FLOWER CLOCK

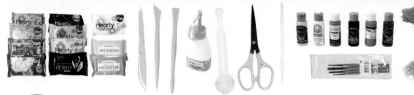

工具材料 木框、木板、超輕黏土、人造髮絲、高級樹脂土、白膠、剪刀、白棒、丸棒、丁具組、桿棒、壓克力顏料、海綿、時鐘機心

製作重點： 底板可採用多框板的方式隨意組合，並以亮彩來增加作品的豐富度，加上動物昆蟲讓作品具有故事性。

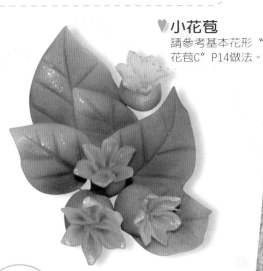

♥ **小花苞**
請參考基本花形 "花苞C" P14做法。

步驟 step by step ♣ 底板製作

1. 黏木板。

2. 以海綿沾顏料拍打在木板上。

♥ **葉子**
請參考基本葉形 "葉形A" P16做法。

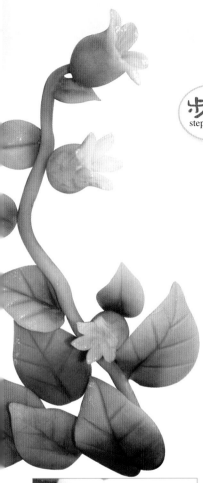

1. 頭部做法：請參考《基本人形P18》作出頭形，再將人造髮絲黏於1/3處。

2. 將黏土推至背面，並將黏土推順。

3. 腳的做法：將小圓球和大圓球壓扁後相黏，再將細長條黏上。

4. 手部做法：搓出一長條黏土，並以小丸棒壓出圓弧凹狀。

5. 翻至背面，以工具畫出手指。

6. 再以工具劃出手肘。

7. 將手肘彎曲做出動態，即完成手的部份。

8. 觸角做法：以鋁線沾膠插上一黃色圓球黏土。

9. 做出兩個觸角後，插於頭的頂端。

10. 完成：最後將蜜蜂黏於木板上，並刷上亮油，即完成。

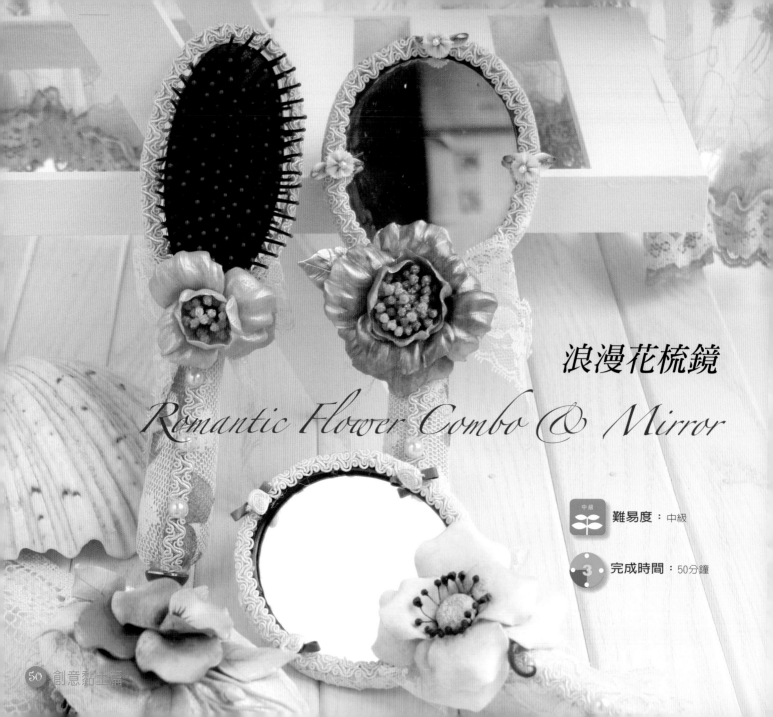

浪漫花梳鏡

Romantic Flower Combo & Mirror

難易度：中級

完成時間：50分鐘

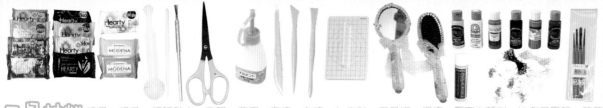

浪漫花梳鏡
COMB & MIRROR

工具材料 梳子、鏡子、超輕黏土、白膠、剪刀、白棒、丸棒、七本針、工具組、桿棒、壓克力顏料、比例尺壓盤、花蕊

製作重點： 花的動態和質感能襯托出一件作品的風格，蕾絲很適合復古的風格，以珍珠壓克力顏料上色，就能表現出金屬復古的質感。

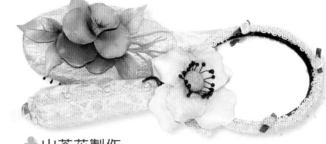

步驟
step by step

♣ 山茶花製作

1. 花心做法： 搓一圓球黏土，以七本針（或黏土）挑出花心紋理。

2. 以花蕊黏一圈於花心外圍。

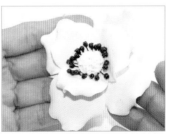

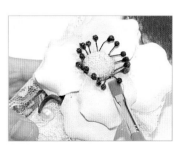

3. 組合： 花瓣的做法請參考P27步驟3～8（第一圈四片較小，第二圈四片較大），再將花瓣黏於花心外。

4. 第二層黏於第一層下，黏好後調整其動態。

5. 完成後，沾膠黏於鏡子上，並刷上壓克力金漆，即完成。

♣ 三色菫製作

步驟
step by step

♥ 花瓣

請參考P27步驟3〜8做法,搓出水滴型後,以比例尺壓盤壓薄,以大丸棒壓出圓弧凹狀,做出4片。

1.花心做法: 搓出一個胖水滴形後以比例尺壓盤壓扁,兩邊下端捲起,上端以白棒劃出劃出紋路。

2. 下端以左手二指搓尖,一邊於上端調整動態。

3. 將花心沾膠黏於花瓣上。

4.葉子做法: 將水滴形壓扁後,置於葉模上壓出葉脈紋路,並以白棒於邊緣畫拉線條。

5. 翻於正面,葉子邊緣即產生鋸齒的自然葉型。

6. 沾膠黏於花瓣下方。

7. 花苞做法。

8. 將花苞黏於花瓣下方。

9. 以線筆沾壓克力漆畫出花心紋路,即完成。

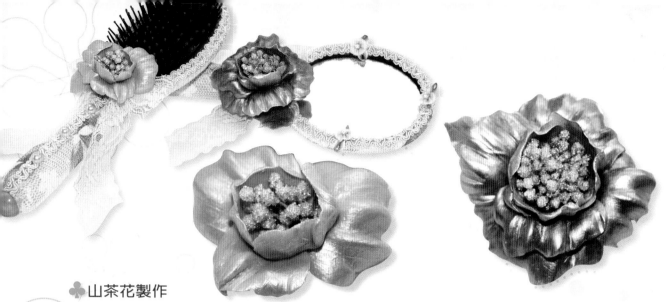

♣山茶花製作

1.花心做法：搓出水滴形黏土。

2.以比例尺壓薄後，以手指壓出花瓣造型。

3.相同做法做出三片。

4.花瓣底部沾膠，以逆時針方向依序包黏。

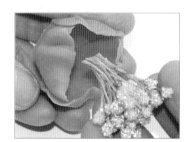

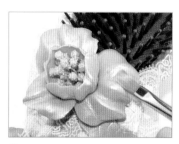

5.再黏上花蕊。

6.花瓣做法：以較大的水滴型壓扁後，做出花瓣型。

7.同做法做出三瓣。

8.花瓣黏於花心下，並沾膠黏於梳子上，刷上壓克力金漆。

第三單元
創意實用

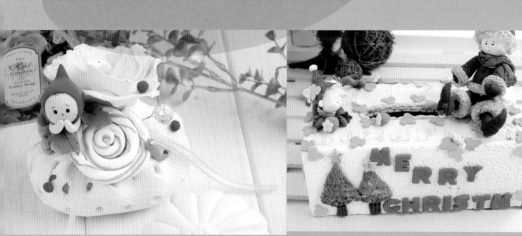

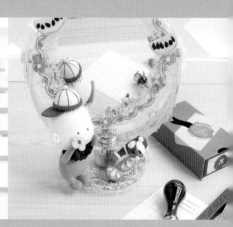

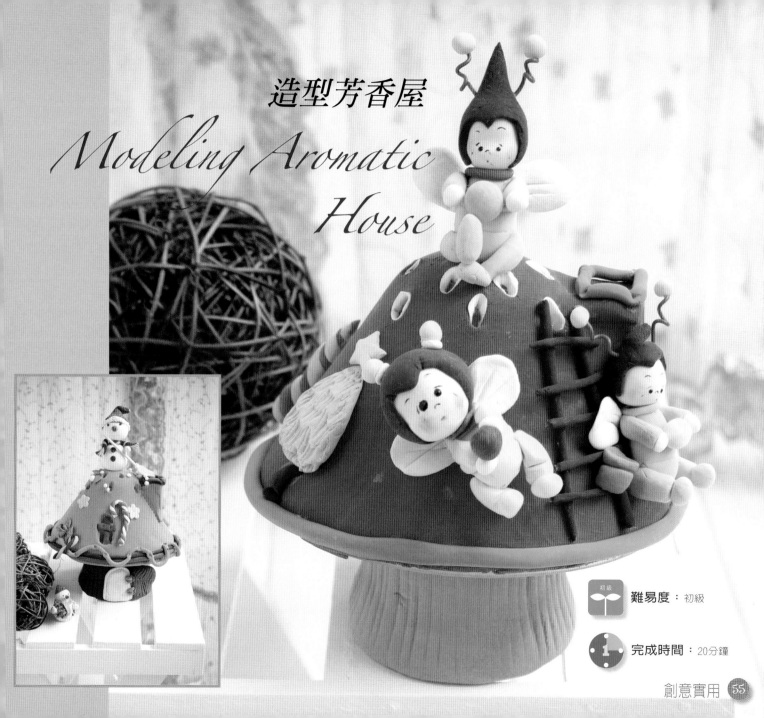

造型芳香屋

Modeling Aromatic House

完成時間：20分鐘

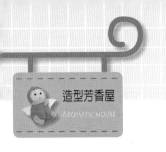

 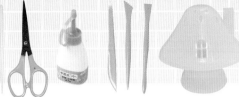

工具材料 芳香屋、超輕黏土、丸棒、白膠、剪刀、白棒、三支工具組、桿棒、樹皮壓模

製作重點：芳香屋的製作完整度是此作品的重點，利用芳香劑的造型來製作出各種有趣的造型，考驗小朋友的想像力。

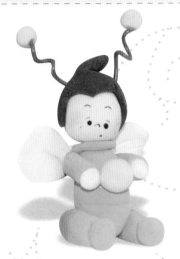

♥ **蜜蜂做法**
請參考P31小蜜蜂做法。

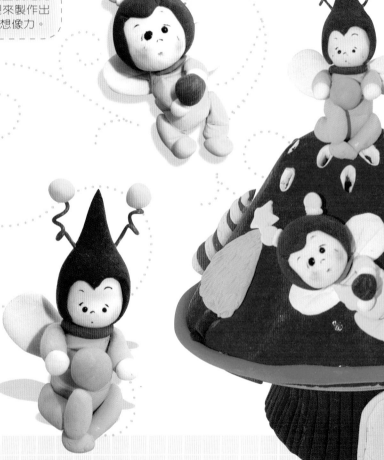

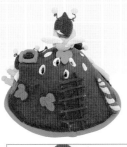
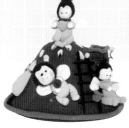

 鄭老師的第二本黏土書

步驟 step by step

♣ 芳香屋製作

由左到右：底座、屋頂背面、
屋頂正面。

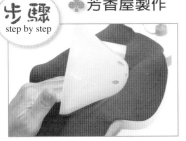

1.屋蓋做法： 用桿棒將黏土桿平，包黏在芳香屋的蓋子上。

2. 切掉多餘的部份。

3. 用工具組從裡向外搓洞。

4. 在從外搓進屋內，如此才能保有完美的洞型。

5. 在洞口壓上白色黏土。

6. 在黏上一些裝飾，如樹、小花、葉、星星等。

7.底座做法： 桿平咖啡色黏土後，將其包黏在底座外側。

8. 將多餘的土割掉或剪掉。

9. 以工具組畫出木紋的紋路。

10. 揉出一橢圓形，並放在木紋模上壓出紋路，作為門板。

11. 黏於底座上作為門。

12. 搓出二橢圓黏土作為門的門門，完成。

創意實用 **57**

造型芳香屋
AROMATIC HOUSE

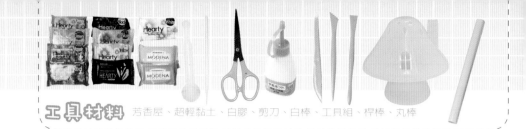

工具材料 芳香屋、超輕黏土、白膠、剪刀、白棒、工具組、桿棒、丸棒

製作重點： 黏土的包黏完整度可以影響整件作品的好壞，以推的方式就可以使表面平整多了。

♥ **雪人**
皆以大小圓形來組合的雪人，利用強烈的對比色彩點綴，顯得更搶眼。

♥ **屋頂蓋**
請參考上頁做法，可以多做一些花樣變化。

♥ **底座**
同上頁底座做法，包黏上黏土後，以工具組壓畫出木紋。

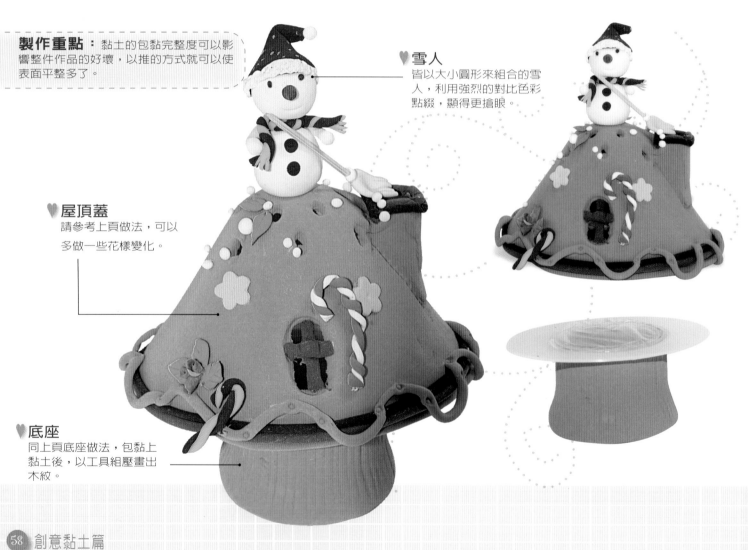

工具材料 超輕黏土、白膠、剪刀、白棒、丸棒、工具組、桿棒、香皂

可愛香芬包
Loveable Aromatic Bag

 難易度：初級　　 完成時間：20分鐘

💧 **葡萄**
　　搓出水滴形後將其中一端搓尖，尖頭沾白膠相黏組合即完成。

💧 **香芬包**
　　1. 在桿出一塊白色黏土後，放入一塊香皂，再將其束口於上端。

　　2. 調整束口處的動態，呈現彎曲波浪狀。

　　3. 以白棒搓出洞孔，繫上緞帶即完成。

製作重點： 重點在束口部位，首要將束口處一邊縮捏，一邊整理波浪形，才能調整出自然的束口形。

💧 **棒棒糖**
　　將以下黏土搓成一長條後，繞成螺旋狀。

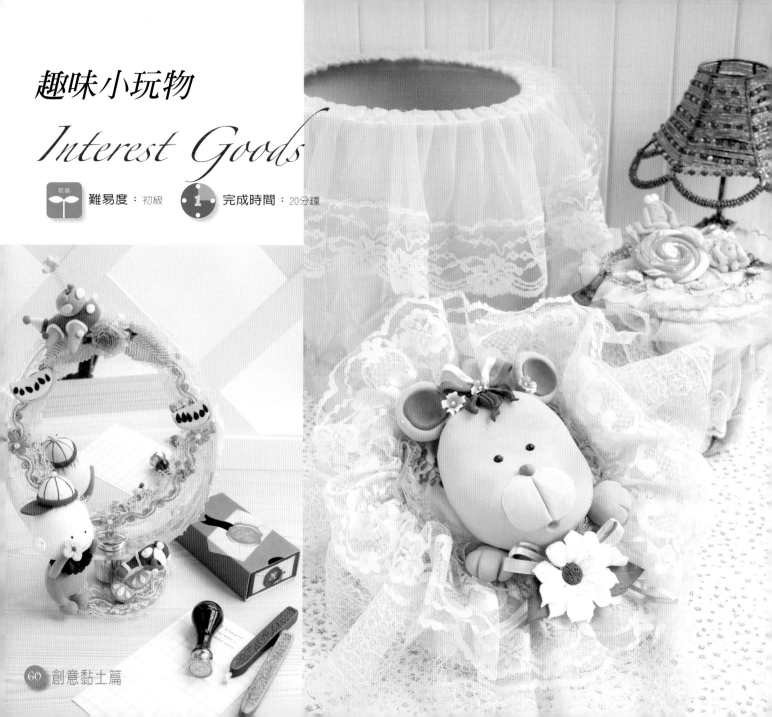

趣味小玩物
Interest Goods

難易度：初級　　完成時間：20分鐘

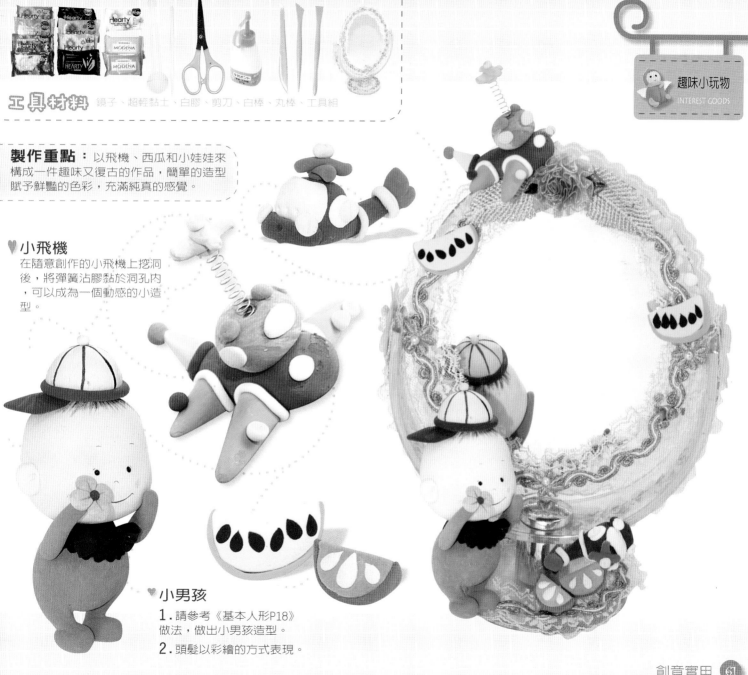

工具材料 鏡子、超輕黏土、白膠、剪刀、白棒、丸棒、工具組

製作重點： 以飛機、西瓜和小娃娃來構成一件趣味又復古的作品，簡單的造型賦予鮮豔的色彩，充滿純真的感覺。

♥ **小飛機**
在隨意創作的小飛機上挖洞後，將彈簧沾膠黏於洞孔內，可以成為一個動感的小造型。

♥ **小男孩**
1. 請參考《基本人形P18》做法，做出小男孩造型。
2. 頭髮以彩繪的方式表現。

工具材料 小桶子、蕾絲、超輕黏土、丸棒、白棒、七木針、紋棒、剪刀、白膠、工具組、冰彩顏料

製作重點： 以單純的物件來裝飾蕾絲，易成為作品的重心；而蕾絲的紋路較為複雜，也不適合複雜的構圖喔！

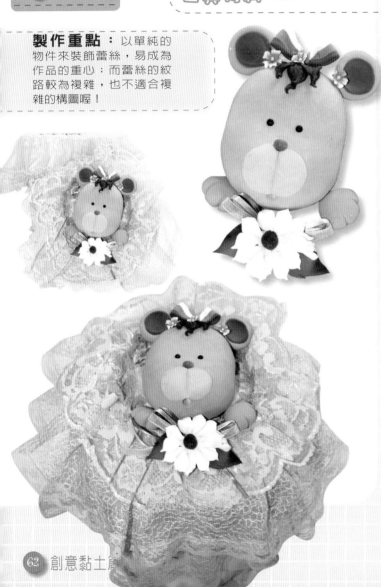

♥ **蝴蝶結**

1. 耳朵以如圖示三長形壓扁後對凹。

2. 將A、B黏於C後。

♥ **耳朵**

耳朵以二圓形壓扁黏貼組合。

♥ **頭部**

頭部以胖橢圓形壓扁。

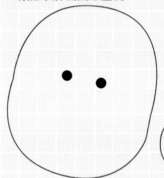

♥ **頭髮**

頭髮以三個水滴形稍微壓扁後，並將前頭捏尖並做彎曲。

♥ **嘴與鼻**

嘴以橢圓壓扁桿平，以工具於1/2處畫一道線。鼻子則是搓一圓形後，於一頭捏尖。

♥ **手部**

手部以二胖橢圓形稍微壓扁，以工具組畫出掌形。

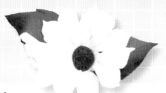

♣ 波斯菊做法

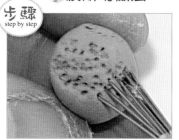

1.花心做法：揉出一圓球後，以七本針挑出紋理。

2.葉子做法：搓出一水滴型後，以比例尺壓扁、壓薄。

3.置於葉模上，以手指壓印。

4.以工具於邊緣畫拉出線條。

5.翻於正面，即可呈現出鋸齒的自然葉型。

6.花瓣做法：搓出一個胖水滴型。

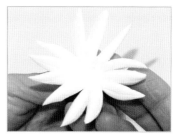

7.剪出12等分。

8.以紋棒將每一等分桿開，並壓出花瓣紋路。

9.以白棒於花瓣尖端向外壓拉，使其呈現尖角狀。

10.以紋棒插入中心，並做左右轉動。

11.將背面的突出部份剪掉。

12.黏上花心和葉子部份即完成。

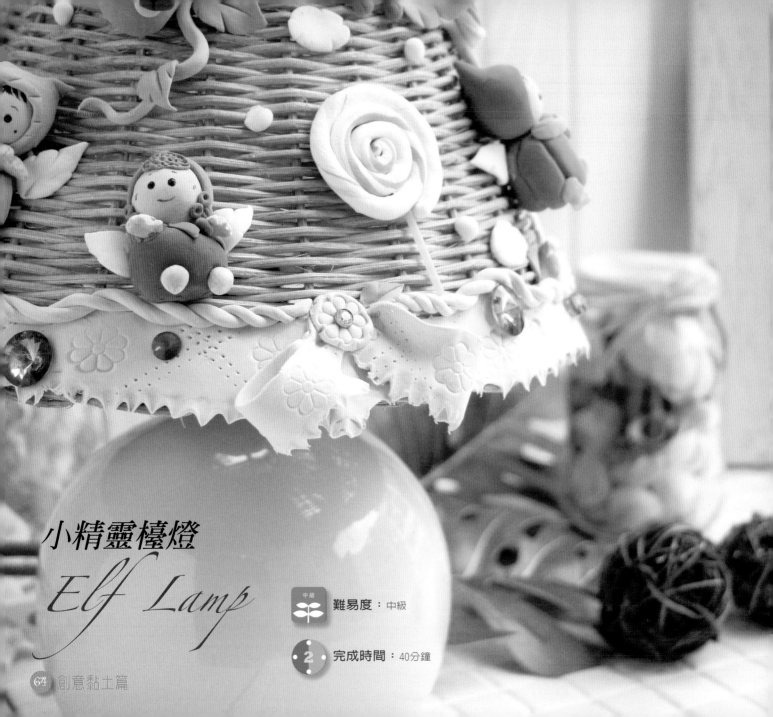

小精靈檯燈
Elf Lamp

難易度：中級

完成時間：40分鐘

工具材料 燈罩、超輕黏土、白膠、剪刀、日棒、丸棒、袋輪刀、印花工具、工具組、檫棒、壓克力顏料、凸凸筆

小精靈檯燈
ELF LAMP

♣ 緞帶邊條

步驟
step by step

1. 搓出長條後壓扁，在邊緣以工具壓拉出圓弧鋸齒。

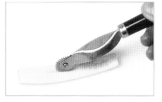

2. 也可以利用滾輪滾出虛線條。

3. 取二段對凹，做出蝴蝶結狀。

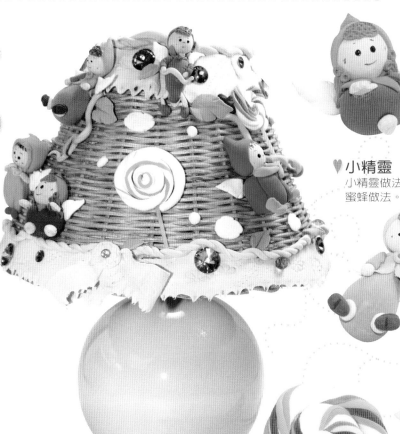

製作重點： 竹編燈罩也可以用來作裝置，以森林精靈為主題，表現出歡樂的感覺，加上玻璃珠珠，閃爍著光芒。

♥ 小精靈
小精靈做法同P31蜜蜂做法。

♥ 棒棒糖
以鮮豔的白色加上紅、橙、黃、綠、藍色黏土，搓成細長條後繞成螺旋狀。

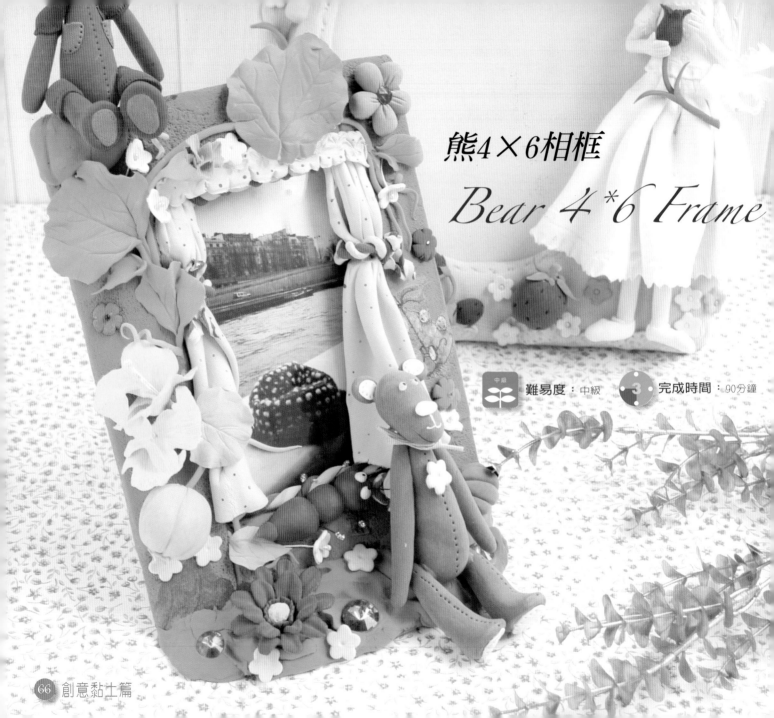

熊4×6相框

*Bear 4*6 Frame*

難易度：中級　　完成時間：90分鐘

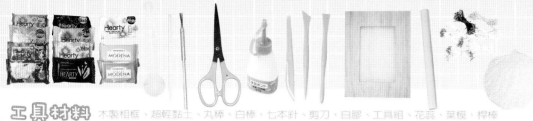

工具材料　木製相框、超輕黏土、丸棒、白棒、七本針、剪刀、白膠、工具組、花蕊、葉模、桿棒

熊 4*6相框
BEAR 4*6 FRAME

製作重點： 此件作品將整個木製相框
完全包覆，每個小細節都成為重點，耐心
與細心的製作成為重要的關鍵。

耳朵　　　耳朵

頭　　鼻子

手　身體　手

腳　　腳

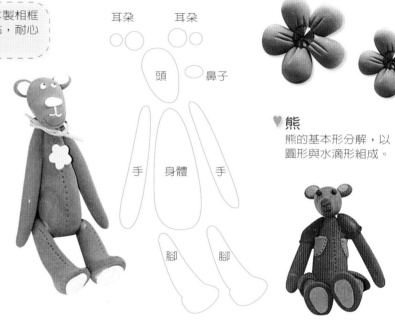

💛 **熊**
熊的基本形分解，以
圓形與水滴形組成。

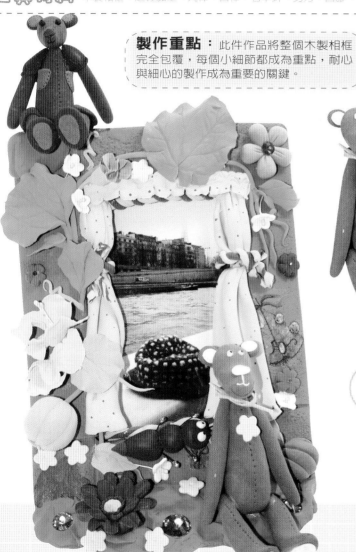

步驟
step by step

♣ **木框製作**

1. 將綠色的黏土桿平後，鋪黏於
木框上，多餘的以工具組切掉。

2. 以七本針（或牙籤）在黏土上
做出紋理。

熊 4*6相框
BEAR 4*6 FRAME

 step by step ♣ **雛菊製作**

1. **花心做法：** 搓出一圓球形後，以七本針（或牙籤亦可）戳挑出表面紋理。

2. 桿出一長形黏土後，在一端以剪刀剪成細線段（鬚狀）。

3. 將其包黏於花蕊外側一圈，多餘的剪掉，花心即完成。

4. **花瓣做法：** 桿出長形黏土後，於一邊剪成鬚狀，將每一段前端的角度壓圓。

5. 以白棒壓出花瓣凹狀。

6. 在把它包黏於花心外圍。

7. 繞黏二圈後，調整其動態即完成。

 step by step ♣ **葉子製作**

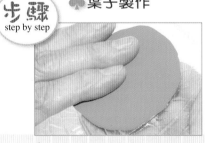

1. 揉出一圓形後壓扁，在葉模上壓印出葉脈的紋路。

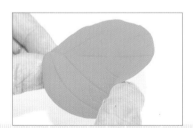

2. 翻至背面，再做一次壓印。壓好後，下端捏尖。

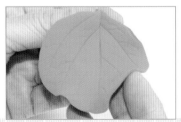

3. 於邊緣調整葉子動態，即完成。

1. 桿出黃色黏土後,以工具組畫出花瓣形。

2. 如圖所示。

3. 以白棒在花瓣上壓印出花瓣紋路。

4. 以手指來彎出弧度波浪形。

5. 以小丸棒壓出圓弧凹狀。

6. 取二根花蕊對折,並以黏土將尾端包黏住。

7. 將花蕊黏於花瓣上,並將花瓣向內彎合。

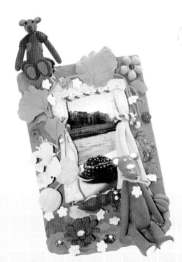

女孩5×7相框
*Girl 5*7 Frame*

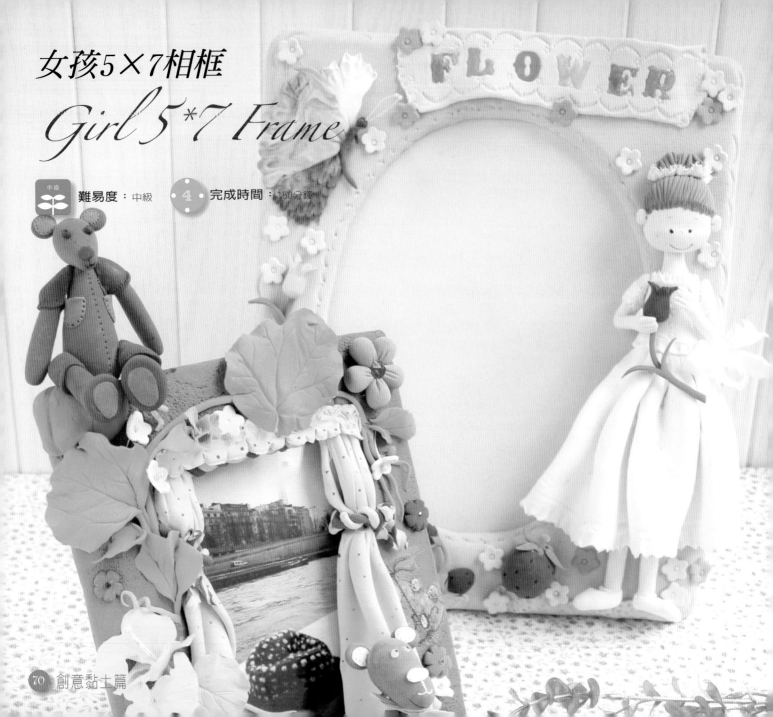

中級 難易度：中級　　4　完成時間：150分鐘

FLOWER

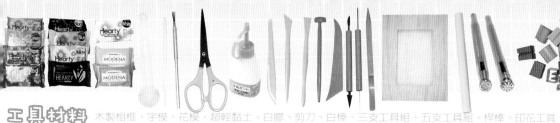

工具材料 木製相框、字模、花模、超輕黏土、白膠、剪刀、白棒、三支工具組、五支工具組、桿棒、印花工具

製作重點： 白色黏土的造型，代表純真無邪的感覺，製作時須注意的是，手要保持清潔不要弄髒了黏土，不然會變得髒髒黑黑的，就成了不好看的作品。

🤍 **字型**
利用英文字模（圖右）在黏土上輕壓出字形後，以彩筆沾顏料繪之。

步驟
step by step

♣ **草莓製作**

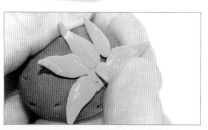

1. 搓出一圓球形黏土，以白棒於底部壓出凹形。

2. 以白棒在圓球上刺壓出小洞孔。

3. 搓出五個小細長水滴型後壓扁，作為草莓的蒂，一個胖水滴型上下略微壓扁，黏於蒂上，作為梗。

女孩5*7相框
GIRL 5*7 FRAME

♣鈴蘭製作

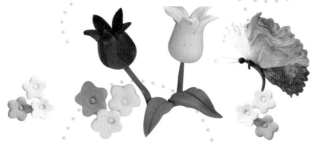

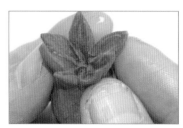

1. 將黏土搓成水滴形，把尖頭搓尖。

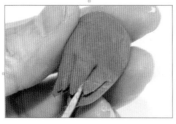

2. 以剪刀在尖頭剪開七等分。

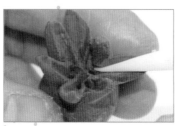

3. 以白棒刺入中心點，並將每一等分桿開，並桿出花瓣紋路。

4. 桿好後於花下方搓圓，搓細一點。

5. 調整花瓣動態。

6. 搓一長條綠土將前後端捏尖，以工具組畫出葉脈。

7. 將做好的花冠與葉子於相框上組合，並一邊調整葉子動態。

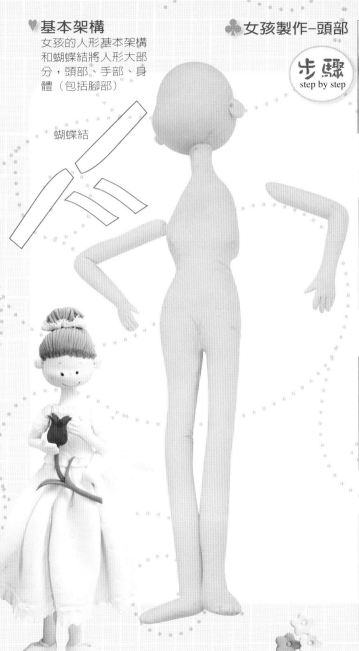

♥ 基本架構

女孩的人形基本架構
和蝴蝶結將人形大部
分，頭部、手部、身
體（包括腳部）

蝴蝶結

♣ 女孩製作-頭部

步驟
step by step

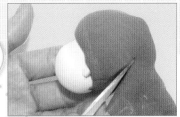

1. 頭部作好之後，取一黏土桿平，包覆在頭部的1/2處，推順後，將多餘的部份剪掉。

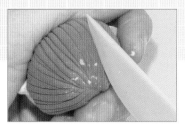

2. 以工具畫出頭髮紋路。

3. 以七本針挑出頭髮紋理。

4. 桿一長條黏土，於一邊以細工棒壓出蕾絲邊。做蕾絲布條。

5. 再以印花工具印出花紋。

6. 將布條捏摺出摺皺形。

7. 頭包以橢圓球狀包黏上蕾絲布條。

8. 頭包完成後沾膠黏在頭頂上即完成。

1.手部做法：搓出長條形黏土後，於一端以小丸棒壓凹出圓弧形。

2.如圖作為手心的部份。

3.翻於另一面，剪出手指形（先剪掉一塊三角形）。

4.於右邊剪三等分，再調整動態。

5.再以小丸棒壓出圓弧凹狀。

6.手肘處以工具畫出摺痕，並彎曲做動態。

7.袖子蕾絲：同P73步驟4做法，並於另一邊以細工棒壓拉出更小的圓弧鋸齒形。

8.以滾輪刀在兩邊畫線。

9.以印花工具壓印出小花的圖案。

10.蕾絲袖子作好後，黏於手臂上，並將多餘的剪掉。

11.將步驟10的部份搓平。

12.腳部做法：搓一細長條黏土，黏於腳背上。

13.將黏土桿平後剪一塊 "凹" 形黏土，黏於腳上。

14.如圖包黏。

15.將多餘的黏土剪掉。

16.把黏土推至底部，搓順，即完成。

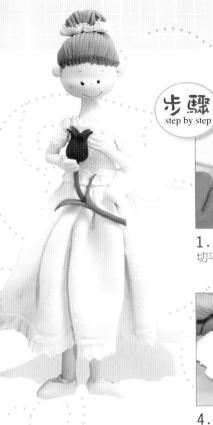

♣ 女孩製作－衣裙

1. 桿出一片黏土，上端切平，於切平處，以工具組壓拉出蕾絲邊。

2. 以滾輪刀畫出紋路。

3. 以印花工具壓印出小花紋路，加強蕾絲效果。

4. 以兩手手指彎折出波浪縐褶。

5. 將其包黏於身體上。

6. 衣服做法同裙子，黏於身體上。

7. 包黏至背面，將多餘的剪掉。

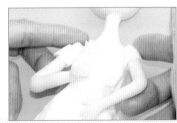

8. 將手黏於身體二側。

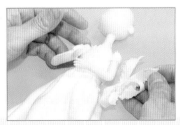

9. 將做好的蝴蝶結黏上，即完成。

聖誕面紙盒
Christmas Facial Tissues Box

 難易度：中級

 完成時間：180分鐘

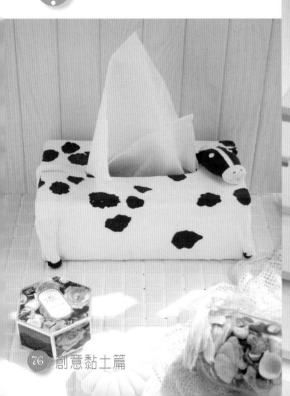

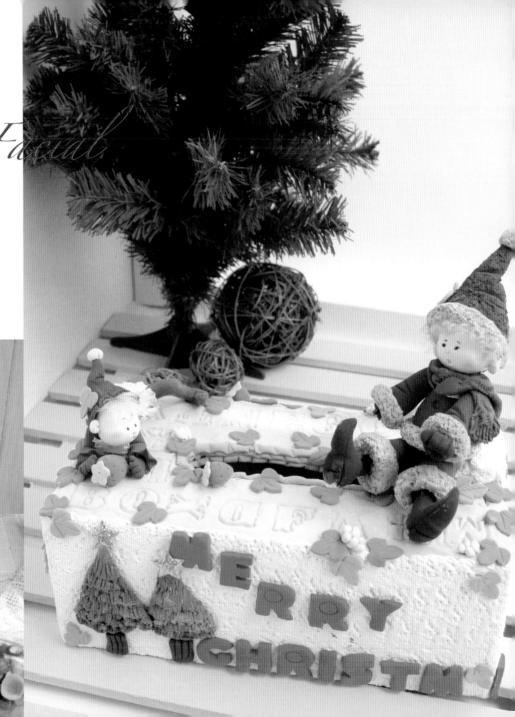

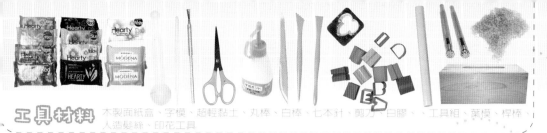

工具材料 木製面紙盒、字模、超輕黏土、丸棒、白棒、七本針、剪刀、白膠、工具組、葉模、桿棒、人造髮絲、印花工具

聖誕面紙盒
FACIAL TISSUES BOX

製作重點：盒子上和人偶衣服的紋理是此作品的重點，利用各種工具試試看會有何種效果，呈現何種感覺。

♥ **盒形**
以白色綠色黏土包黏面紙盒，並於盒身上以七本針或牙籤挑出紋路。

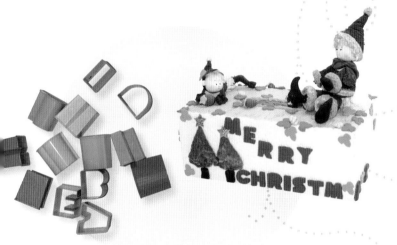

♣ **字體印模**

步驟
step by step

1. 以字模在黏土上壓印。

2. 將黏土輕輕取出。

3. 取出後，沾白膠組合於面紙盒上。

4. 可以利用字模在面紙盒表面壓出紋路。

Merry Christmas

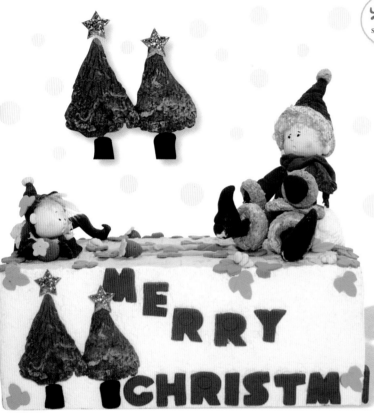

♥ 人形

如圖所示，以右人偶為步驟示
範，請參考基本技法的人形製
作P18，做出基本頭型。

步驟 step by step

♣ 人偶製作

1. 頭部製作：帽子做法是先
搓出一胖水滴形，下緣壓平。

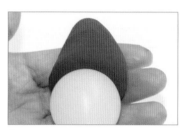

2. 以大丸棒壓底部，壓出一個圓
弧凹形。

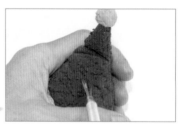

3. 於尖端黏一圓球，底邊黏一圈
帽緣，再以七本針挑出紋路（或
以牙籤亦可）。

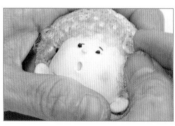

4. 沾膠與頭部接合，帽子與頭之
間黏貼人造髮絲。

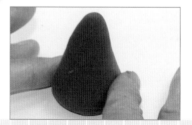

5. 身體製作：揉一胖水滴
形，底部壓平。

6. 於底邊黏一條下襬，身體上以
印花工具輕壓出花紋。

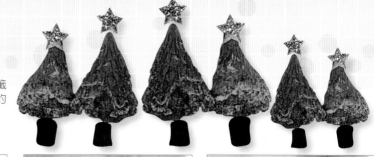

♥ **聖誕樹**
將黏土表面以七本針或牙籤挑出紋理，表現出針樹林的感覺。

7. **手部製作**：搓出短胖水滴形，手肘處以工具劃出折皺。

8. 於下緣黏一條衣袖，再以七本針刺挑出紋理。

9. 手掌則以圓球壓扁，以小丸棒輕壓出圓弧度。

10. 以工具組畫出手指。

11. 在衣袖內穿入沾膠的鋁條。

12. 將手插入鋁條內，與衣袖組合，另一手也以同做法完成，即完成手的部份。

13. **鞋子製作**：搓出水滴形後，彎成L形，前端捏尖，以白棒壓出弧型。

14. 以工具劃出鞋子造型。

15. 最後在調整鞋子動態造型即完成。

16. **組合**：剪一段鋁線，沾膠插入頭內。

17. 頭部、四肢與身體以鋁條沾膠黏合。

18. 做好後，底部沾膠黏於作品上即完成。另一人偶做法以同樣做法完成，可隨意調整其動態。

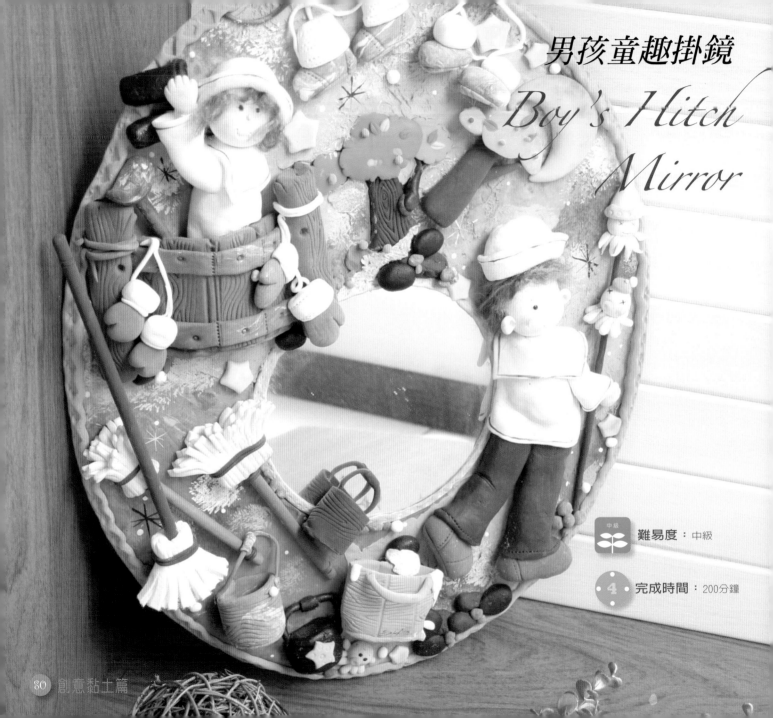

男孩童趣掛鏡

Boy's Hitch Mirror

難易度：中級

完成時間：200分鐘

製作重點： 大面積的黏土製作和創意是難度較高的，除了考驗構圖能力外，配色也是一大重點。

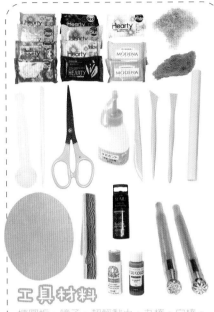

工具材料
橢圓板、鏡子、超輕黏土、丸棒、白棒、剪刀、白膠、人造鬆絲、海綿工具組、樹皮壓模、壓克力顏料、桿棒、竹筷子、凸凸筆、印花工具

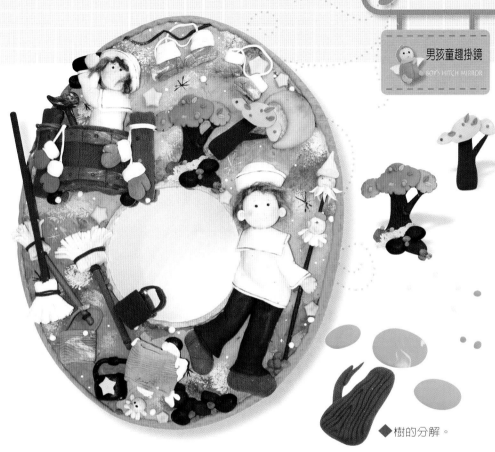

◆樹的分解。

♣ 木桶製作

步驟
step by step

1. 將桿平的黏土剪成長方形，並以樹皮壓模壓出木紋紋理。

2. 如圖示之。

3. 木桶的架構。

底板製作 **步驟** step by step

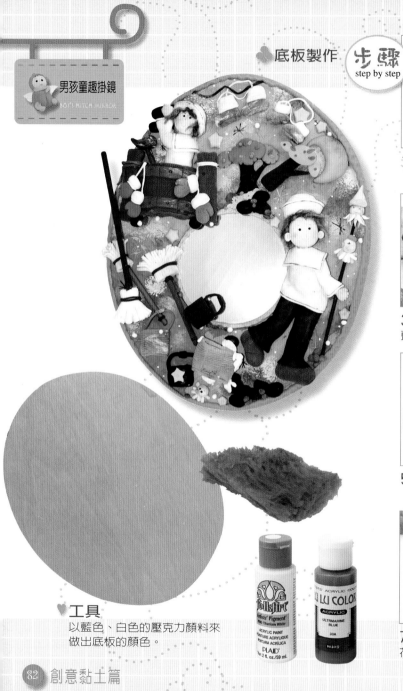

1. 在橢圓板上黏一塊鏡子。

2. 以海綿沾藍色壓克力顏料拍打於木板上。

3. 以白色來調和出深淺不同的藍色。

4. 再繼續拍印於木板上。

5. 拍印好的木板。

6. 搓一長條粉紅色黏土黏於木板外圍。

7. 以印花工具於外圍黏土上印出花紋。

8. 鏡子的外圈也圍上一條粉色黏土作為框，並以印花工具壓印花紋，底板完成。

♥ **工具**
以藍色、白色的壓克力顏料來做出底板的顏色。

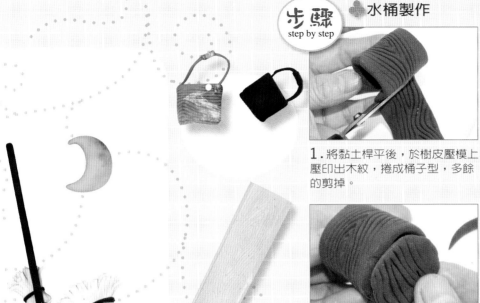

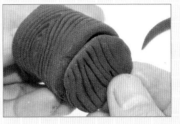
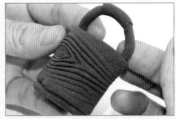

1. 將黏土桿平後，於樹皮壓模上壓印出木紋，捲成桶子型，多餘的剪掉。

2. 搓一細長條黏土，前後捏尖，再於中間黏上一方形土，是為手把。

3. 搓出一個圓形黏土壓扁，印出木紋後，黏於桶子底部。

4. 最後將手把黏上即完成。

沾膠固定處

1. 將竹筷子包黏上咖啡色黏土，於上端劃出凹紋。

2. 切出一長形黏土，於一邊剪出鬚鬚線條，並在黏土下端沾膠，黏一圈於竹筷上。

3. 黏好固定後，將其反摺下來，即形成拖把的布條。如圖所示。

4. 以白棒挑出動態即完成。

步驟 step by step ♣ 人偶製作

♥ 人形
參考基本技法人形P18的製作，做出頭形、手的部份。眼睛以凸凸筆點畫。

1. **頭部做法**：將珍珠奶茶吸管管口剪出一個缺口，露出U的部份。

2. 將U的部份壓於頭部，做出嘴的微笑造型。

3. 以白棒在嘴角處刺出二個小洞孔。

4. 將人造髮絲撥開，頭頂沾膠，黏上髮絲。

5. 再將帽子黏於頭上。

6. **衣服做法**：**衣袖**－搓出水滴型後，稍微壓扁，以工具劃出手肘的摺痕。

7. 將其彎曲，上端向下壓扁。

8. 以小丸棒在上端處壓出圓弧凹狀。

9. **衣服做法**：**衣服**－桿平白色黏土後，剪下一塊方形。

10. 將二邊上角向後彎。

11. 將袖子沾膠黏於衣服後。

12. 在衣服上黏一長形黏土，作為衣領，即完成。

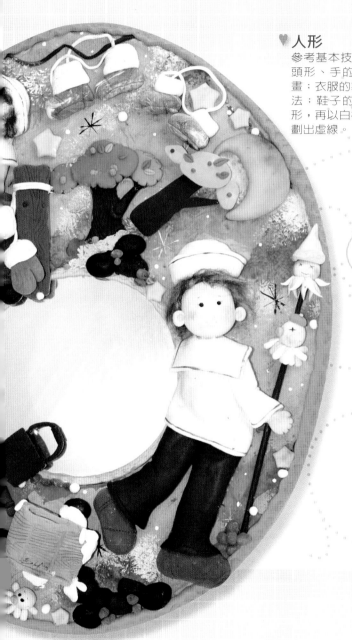

♥人形

參考基本技法人形P18的製作,做出頭形、手的部份。眼睛以凸凸筆點畫;衣服的製作請參考前頁的製作方法;鞋子的部份則是先搓出二橢圓形,再以白棒做出鞋子造型,滾輪刀劃出虛線。

步驟 step by step ♣褲子製作

1.搓出一長形水滴型黏土,並稍微壓扁。

2.以工具劃出膝蓋的摺痕。

3.在下端(較寬處)以小丸棒壓出圓弧凹狀。

4.最後以滾輪刀劃出虛線條,來表現褲子的車線。

第四單元

裝飾佈置

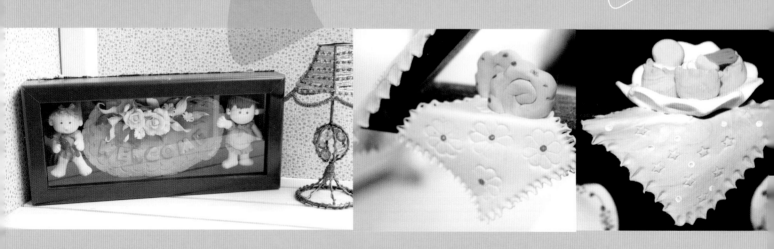

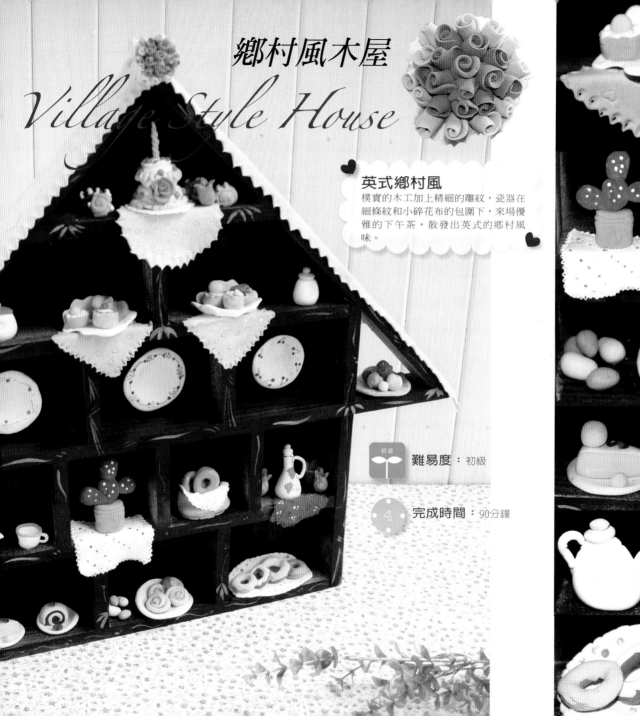

鄉村風木屋
Village Style House

英式鄉村風

樸實的木工加上精細的雕紋，瓷器在細條紋和小碎花布的包圍下，來場優雅的下午茶，散發出英式的鄉村風味。

難易度：初級

完成時間：90分鐘

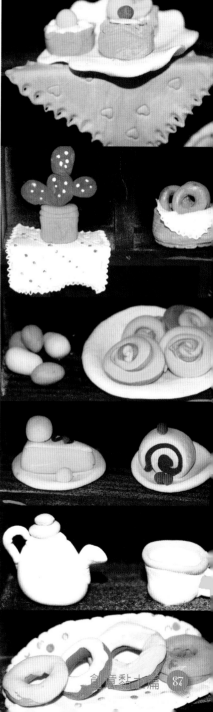

鄉村風木屋

VILLAGE STYLE HOUSE

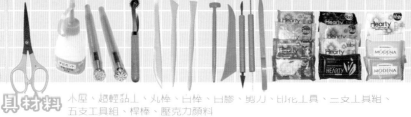

工具材料 木屋、超輕黏土、丸棒、白棒、白膠、剪刀、印化工具、三支工具組、五支工具組、桿棒、壓克力顏料

製作重點： 此作品中包含共4種以上的技法，20件小物件，利用此類裝飾框，可以發展出更多風格的作品。

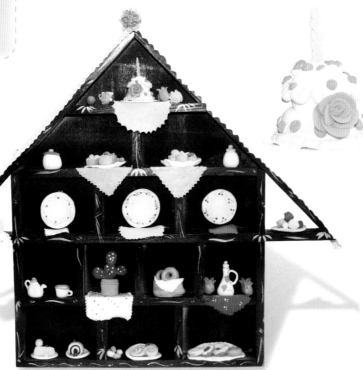

♣ **蛋糕製作** 步驟 step by step

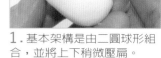

1. 基本架構是由二圓球形組合，並將上下稍微壓扁。

2. 搓出二條細長條捲成麻花，並繞一圈黏於上端。

3. 搓出一條粉色黏土，黏於外側。

♥ **邊條裝飾**

桿一粉色黏土，切出屋頂長度，再以工具組做出蕾絲造型。請參考P74。

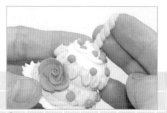

4. 玫瑰花的做法請參考P32，將各部份黏上即完成。

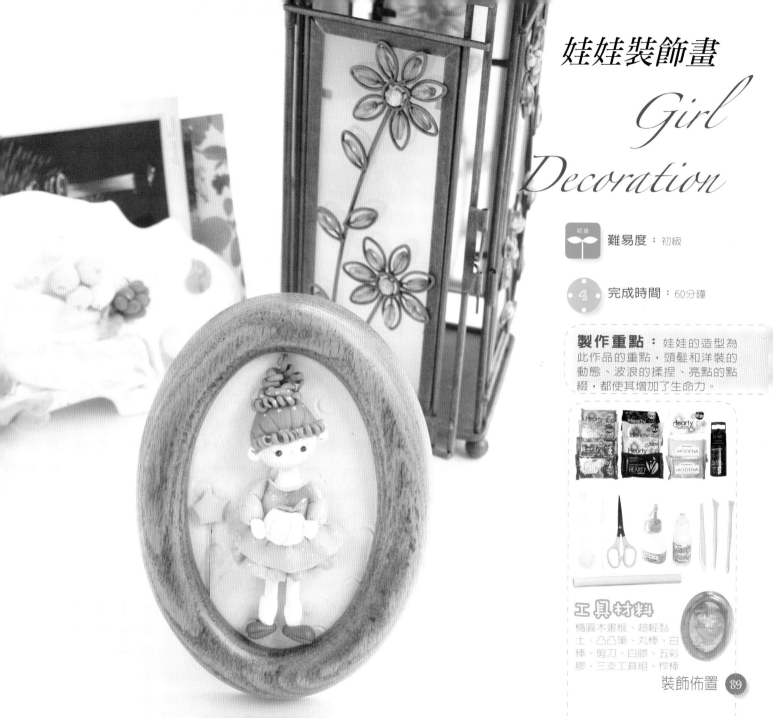

娃娃裝飾畫

Girl
Decoration

難易度：初級

完成時間：60分鐘

製作重點：娃娃的造型為此作品的重點，頭髮和洋裝的動態、波浪的揉捏、亮點的點綴，都使其增加了生命力。

工具材料
橢圓木畫框、超輕黏土、凸凸筆、丸棒、白棒、剪刀、白膠、五彩膠、三支工具組、桿棒

♥人形

請參考基本
技法人形製
作P18做出頭
形、手和身
體。

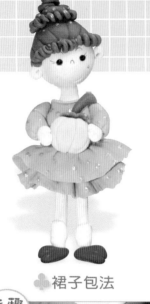

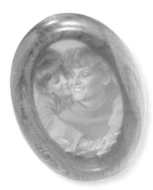

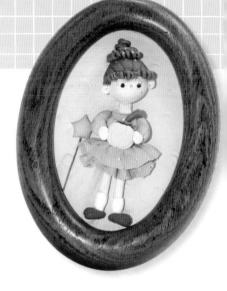

♣裙子包法

步驟
step by step

1. 桿平一條粉色黏土，以白棒壓
出波浪邊緣。

2. 另一邊以白棒的圓頭壓拉出圓
弧狀的鋸齒邊。

3. 捏摺出裙子的縐褶形。

4. 包黏於身體上，黏一圈。

5. 桿一方形黏土作為衣服，黏於
身體上。

6. 以同技法做出第二片裙子，並
黏於第一片上方，如圖。

7. 輕翻至正面，調整裙子動態，
即完成。

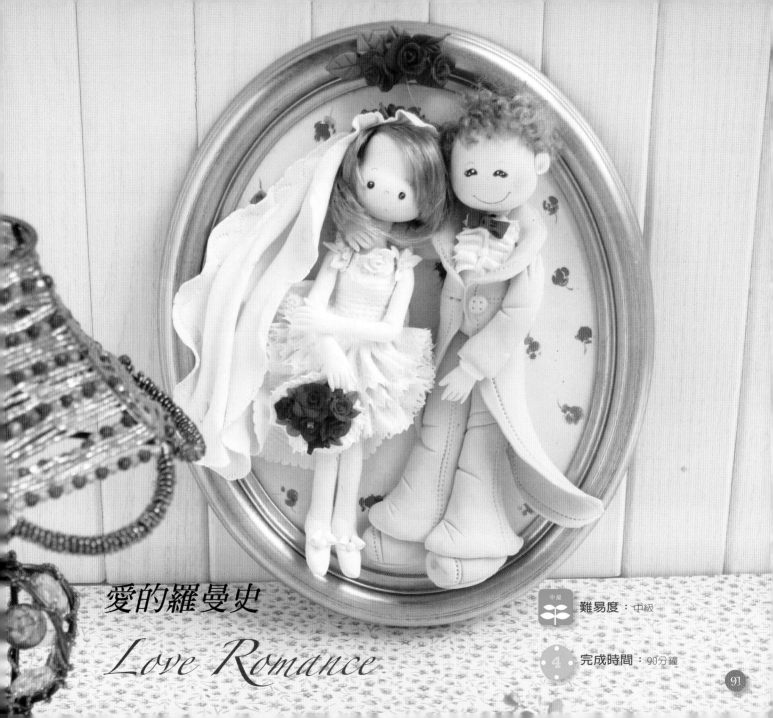

愛的羅曼史

Love Romance

難易度：中級

完成時間：90分鐘

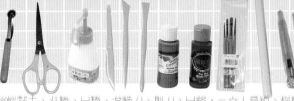

工具材料　橢圓爺爺框、超輕黏土、刈棒、白棒、滾輪刀、剪刀、白膠、二支工具組、桿棒、壓克力顏料、印花工具、凸凸筆、人造髮絲

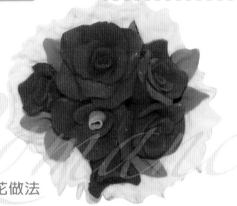

🤍 **鋪底板**
畫框的底板以混色
的黏土鋪陳，手
繪玫瑰花更增
加了浪漫氣
息。

♣ **玫瑰花做法**

步驟
step by step

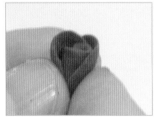

1.花冠做法：小水滴形
由小到大壓平，先捲出花苞
形，下端搓尖。

2.花瓣黏於花苞外圍，循序
向外包黏成玫瑰花形。

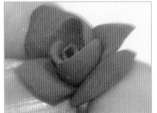

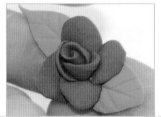

3.越外圍花瓣形越大，黏好
後調整其動態。

4.葉子做法：以水滴形
壓扁後，將上頭捏尖。（參
考基本技法"葉形A" P16）

5.將做好的葉子黏於花冠下
方即完成。

製作重點：人物的衣服造型是
此作品的重點，表情和髮型可依個
人理想創作，而小碎花可以營造浪
漫的氛圍。

新娘製作

參考基本人形P18做
法，做出頭形、手腳
與身體。

步驟 step by step

1.頭髮做法： 將人造髮
絲黏在頭上。

2.回到正面，把頭髮撥順，
做出理想中的造型。

3.身體做法： 捏出新娘
身體形，沾水可將表面搓順
搓平。

4.腳部做法： 剪出長方
形土，包黏於腳上。

5.剪去多餘的黏土。

6.留出腳跟的造型。

7.做出蝴蝶結，黏於鞋子
上方，即完成。

8.裙子做法： 桿出一
條長形黏土，以工具壓拉出
圓弧的鋸齒邊緣。

8.彎折出波浪型，如圖。

9.做出三層後，由下到上，
一層層黏於身上。

10.手部做法： 以細長
條搓出手後，以剪刀剪出手
指。

11.將手黏於身體兩側，
並調整其動態。

12.頭紗做法： 扇形黏
土壓扁後，彎折出皺形並於
邊緣壓捏出波形。

裝飾佈置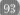

新郎製作

參考基本人形P18做法，做出頭形、手腳與身體。

1.頭髮做法：將人造髮絲黏在頭上，並以白棒挑出蓬鬆感。

2.白衫做法：桿一白黏土，剪成橢圓長形，以工具於邊緣壓拉出圓弧鋸齒，此為蕾絲邊。

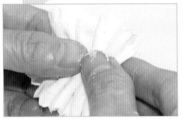

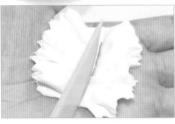

3.以手指向中心壓出縐褶。

4.在領子的中線處，以工具壓出兩半。

5.搓出一胖橢圓形做身體，把領子黏上，再搓一細長條黏土，黏於中線處。

6.做出蝴蝶結，黏於領子上。

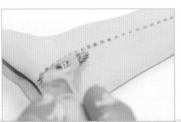

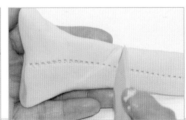

7.搓出一胖橢圓形做身體，將白衫和蝴蝶結黏上。

8.褲子做法：做出一長管形後，稍微壓扁。

9.於褲管表面劃出摺痕。

10.以大丸棒壓出褲管口，將其壓深。

新郎做法的順序為：
頭部→身體形→白襯衫→褲子→鞋子→外套→手部→組合。

11.**鞋子做法**：搓一個胖水滴形後，以滾輪刀劃出鞋子車線。

12.以工具切劃出鞋子的造型，再將鞋子沾膠黏於褲管口上。

13.**外套做法**：將黏土桿平後，畫出外套的形狀後剪下。

14.以滾輪刀畫出虛線，表現出外套車線的感覺。

15.在於腰身處畫出二道虛線。

16.於右邊中線處以白棒刺出一個洞孔。

17.於左邊中線處，搓出一個圓形黏土，稍微壓扁後，以白棒刺出四個小洞孔，此為鈕扣。

18.將兩邊向內凹，略成圓筒形。

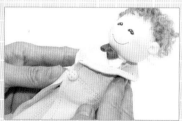

19.包覆在身上，再以手指來調整領口波度。

20.手的做法請參考《基本人形P18》，做好後黏上身體。

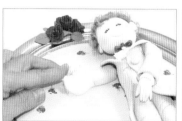

21.另一隻手的動態。

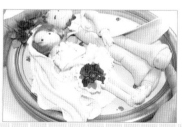

22.最後將新娘靠黏在新郎右手上，調整二人動態，即完成。

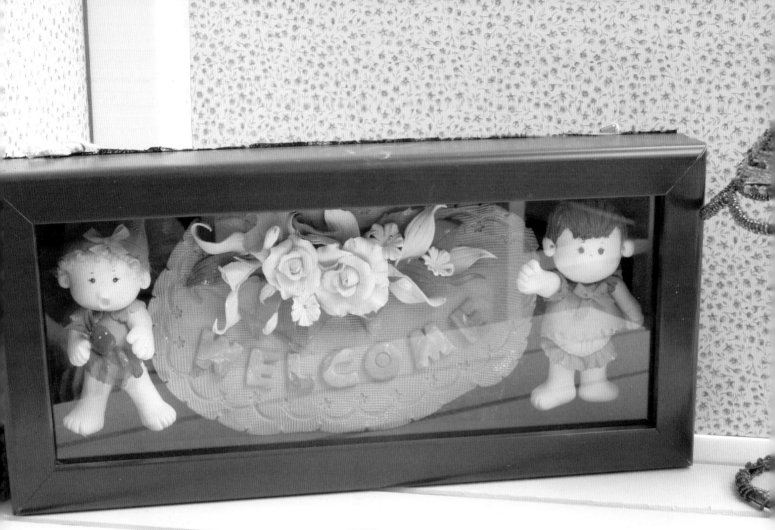

Welcome 門飾

 難易度：中級　　 完成時間：150分鐘

Welcome Decoration

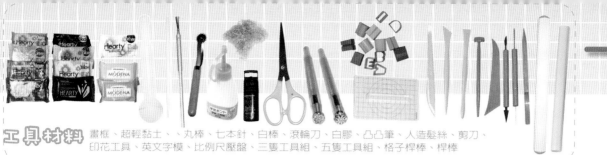

Welcome門飾
WELCOME
DECORATION

工具材料

畫框、超輕黏土、、丸棒、七本針、白棒、滾輪刀、白膠、凸凸筆、人造髮絲、剪刀、印花工具、英文字模、比例尺壓盤、三隻工具組、五隻工具組、格子桿棒、桿棒

製作重點： 此作品重點為人物和玫瑰花二者，以基本的技法來發展，作品的精細程度依個人喜好拿捏。

🌸 **裝框**

選擇厚度較深的畫框，或裝飾框來裱裝黏土作品，直接在底板上黏貼。

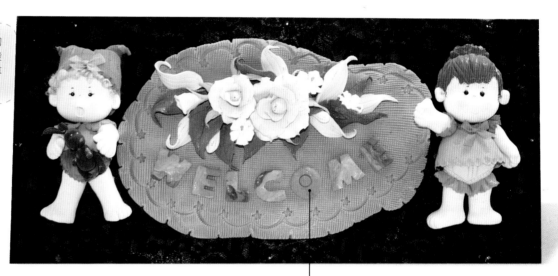

🌼 **英文字表現**

◆ 英文字的部份，則以字模壓印後輕輕撥起，即可。

Welcome門飾
WELCOME DECORATION

玫瑰花的做法可以在顏色、花瓣質感、波度和瓣數多寡來作變化；而基本黏法、包法是相同的。

步驟 step by step

玫瑰花製作

1. 花苞做法：搓出一圓形黏土後以比例尺壓盤壓扁。

2. 再以丸棒於花瓣邊緣壓薄，壓出圓弧凹狀。

3. 將花瓣二邊上端向中間凹彎。

4. 下半部則將其凹合在一起。

5. 以二手手指指腹搓尖，即完成。

6. 花瓣做法：花瓣同花苞做法步驟1、2，並於邊緣輕拉出毛邊，做出不同質感。

7. 調整動態，彎出自然的波形。以同做法做出4～5瓣。

8. 第一片黏於花苞對側，第二、三、四...片每隔1/2處，於花瓣下端沾膠黏接。

9. 一邊黏接，一邊調整花瓣動態。

10. 葉子做法：葉子請參考基本技法〝葉形B〞P17，細長水滴形壓扁兩端捏尖，畫出葉脈紋，如圖。

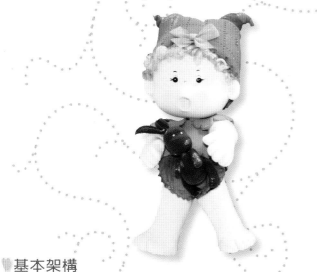

男孩製作

做出男孩的身體基本架構。做法請參考《基本人形P18》

1. 褲子做法：將黏土桿平後，剪下一塊三角形黏於身體的下半部。

3. 將黏土往後包黏，預留出左右二側腳的位置。

4. 把腳組合上。

基本架構

以下為男孩的基本架構，可依圖示剪下或搓成等比例大小。

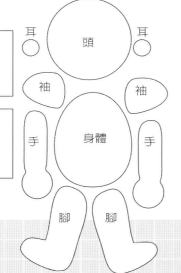

頭巾

衣服

褲子

耳　　頭　　耳

袖　　　　　袖

手　　身體　　手

腳　　腳

5. 以工具組壓出褲角的紋路。
（可加強身體與角的密合度）

6. 在褲子上以工具畫出車線。

6. 搓出一方形黏土後壓扁，作為衣服，黏於身體上。

7. 將黏土向後包黏，並剪掉多餘的黏土。

8. 把手黏於身體二側。

9. 剪一個三角形，同時以工具壓出縐褶作為袖口。

10. 沾膠黏於手臂上，並調整其波度與動態。

11. 頭部做法－帽子：將黏土桿平後，剪一長方形作為頭巾，黏於頭上，再以工具組壓出凹線。

12. 將二角搓成尖形。

13. 用工具畫出帽子摺痕。

14. 將帽角稍微彎折，做出動態。

15. 將人造髮絲拉開。

16. 取適當的長度，塞黏於帽子與臉中間。

17. 將頭與身體以鋁線沾膠固定。（或以牙籤亦可）

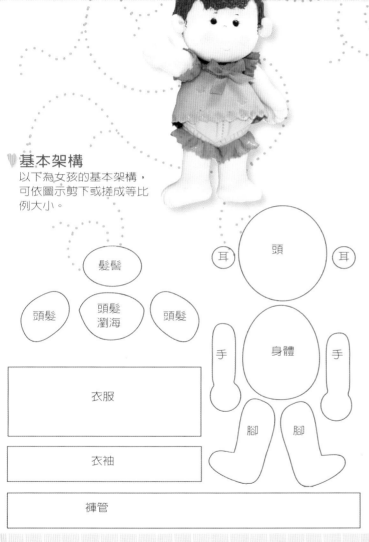

基本架構

以下為女孩的基本架構，可依圖示剪下或搓成等比例大小。

| 耳 | 頭 | 耳 |

髮鬢

頭髮　　頭髮瀏海　　頭髮

| 手 | 身體 | 手 |

腳　　腳

衣服

衣袖

褲管

♣ **女孩製作**

步驟 step by step

1.身體做法：做出女孩的身體基本架構。做法請參考《基本人形P18》。

2.搓出一胖橢圓形後，以滾輪刀畫出中間的虛線。

3.並以工具畫出衣服摺皺。

4.褲子做法：桿出一細長條黏土。

5.再以工具壓拉出小的圓弧鋸齒。

6. 以細工棒刺出小洞孔加強蕾絲效果。

7. 將其圍成一圈縐褶，將其黏於腳上端，即為褲子。

8. 插入鋁條，兩端沾膠黏於身體和腳。

9. 袖子做法：重複步驟4～6的步驟，黏一圈手臂上，多餘的剪掉。

10. 衣服做法：桿出一方形黏土。

11. 以白棒於下緣壓拉出蕾絲邊後，包黏於身體上。

12. 如圖所示。

13. 將做好的二手沾膠黏於身體二側。

14. 頭髮做法：將黏土桿成如圖的形狀。

15. 先黏上左側的頭髮。

16. 再黏上右側的頭髮。

17. 最後是黏上頭髮中間部份。

18. 以彎刀畫出髮絲線條。

19. 以七本針戳出更細的頭髮，其邊緣也可以加強與頭部的密合。

20. 黏上一橢圓於頭頂，以白棒戳洞，表現捲髮的感覺。

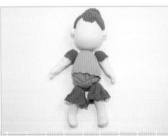

21. 以鋁條將頭與身體接黏組合，即完成。

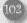

泡澡女孩框畫

Bath Baby Decoration

 難易度：中級

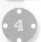 **完成時間**：200分鐘

製作重點：利用七本針戳挑出不一樣的黏土質感，表現出另一種特殊的風格，動物和人物的可愛造型、作品的色調都是成功的要件喔！

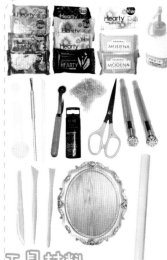

工具材料
銅框、超輕黏土、、丸棒、七本針、白棒、滾輪刀、白膠、凸凸筆、人造髮絲、剪刀、印花工具、三隻工具組、格子桿棒、桿棒

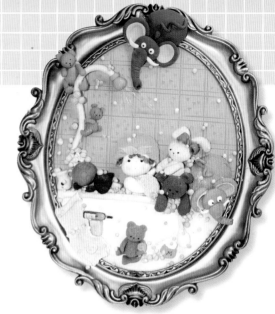

步驟 step by step ♣ 底板和浴缸製作

1.桿平粉紅色黏土後,鋪黏於木板上,多餘的剪掉。

2.以滾輪刀畫出底板格子花紋。

3.以印花工具在木板上印出花紋。

4.揉一方形黏土,做浴缸內襯。

5.桿出一半月形黏十,鋪於步驟4上,並推出口袋形弧度的浴缸造型。

7.再揉出一條長條黏土,作為浴缸的邊沿。

8.再加上銅框。

9.陸續將配件組合上。

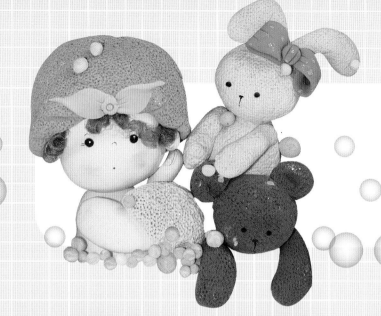

♥ **娃娃造型**
頭部請參考基本技法人形
P18頭部的製作，並以凸凸筆
點出眼睛、並劃上腮紅。

🌸 **娃娃製作**

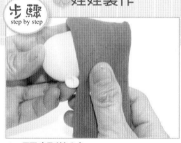

1. **頭部做法**： 搓揉出頭形
後，將長形黏土包黏於頭部。

2. 把多餘的黏土向後包黏，依頭
形以手指腹推順。

3. 轉至背面，剪去多餘的黏土。

4. 以七本針戳刺出表面肌理。

5. 以工具劃畫出毛巾摺痕。

6. **手部做法**： 揉出一胖水滴
形，做為手部。

7. 桿一三角形黏土作為毛巾。

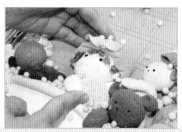

8. 組合於底板上即完成。

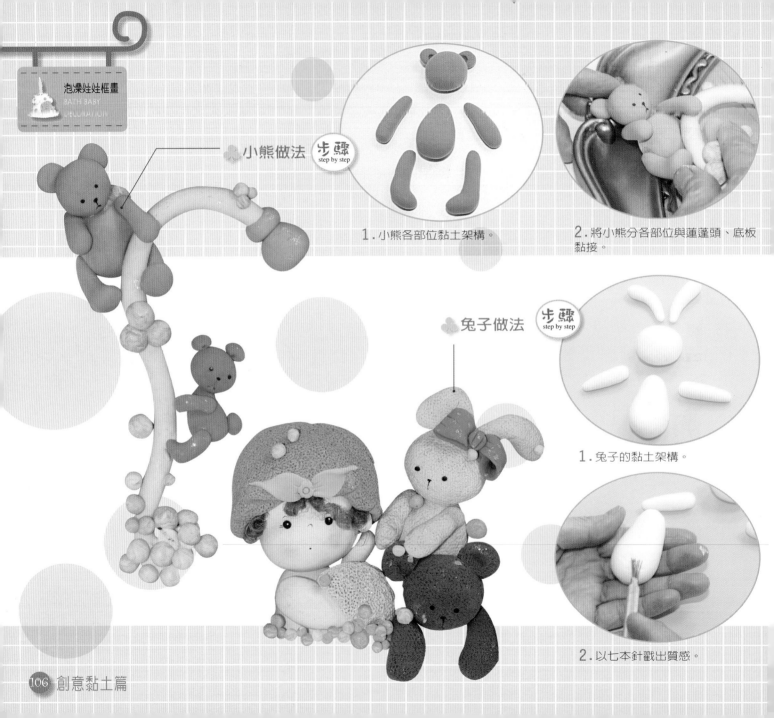

泡澡娃娃框畫
BATH BABY
DECORATION

🌸 小熊做法　步驟 step by step

1. 小熊各部位黏土架構。

2. 將小熊分各部位與蓮蓬頭、底板黏接。

🌸 兔子做法　步驟 step by step

1. 兔子的黏土架構。

2. 以七本針戳出質感。

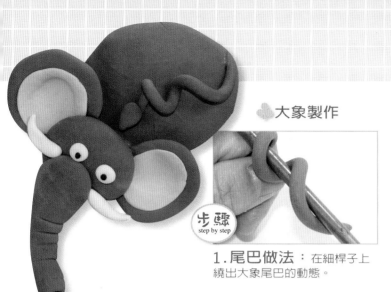

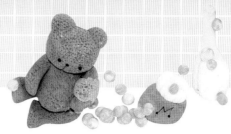

大象製作

1. 尾巴做法：在細桿子上繞出大象尾巴的動態。

2. 頭部做法：揉出二圓球形黏土後，稍微壓扁。

3. 將二圓重疊，以手指壓凹成圓弧凹狀。

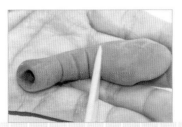

4. 頭和身體都為圓球狀，將其稍微壓扁，頭的二側黏上耳朵。

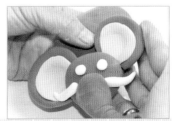

5. 鼻子做法：搓出一長條形水滴形黏土前端搓尖。

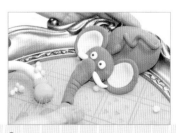

6. 以白棒在前端戳出深洞孔。

7. 以工具組畫出鼻子的皺線。

8. 黏於頭上後，稍作彎曲。搓出二圓作為眼睛，二長水滴形作為象牙。

9. 以顏料點出眼睛後，大象完成。將大象沾膠黏於框上，即完成。

鄭淑華老師 資歷

★日本創作人形學院教授
★2004年日本東京若林藝術學院教授
★日本八木尺晴子麵包花講師
★日本宮井（DECO）禮品科講師
★日本宮井（DECO）黏土科講師
★日本、韓國、台灣兒童黏土捏塑講師
★美國Bob Ross彩繪、風景、花卉油畫講師
★韓國造型立體棉紙及李美田紙黏土造型黏土講師
★日本バッチフーク通信社拼布指定講師
★台灣區高級商業職業學校油漆廣告職種技能競
　賽榮獲第九名
★勝家拼布、繡花、家飾、型染、彩繪才藝班教師
★高雄縣大社工業區經濟部工業局型染、彩繪教師
★高雄市政府社會局婦女館拼布指導教師
★高雄市立海青工商拼布指導教師
★2000年高雄市新光三越百貨DIY黏土展
★2004年高雄市左營海軍總醫院醫師眷屬黏土講師
★2004年高雄市左營國語禮拜堂小朋友黏土講師
★2005年台中哈利超輕黏土兒童講師
★2005年 發表《捏塑黏土篇》
★2005年 高雄新光三越DIY黏土展

【教學項目】

★通信社進階證書系統通班、高級班）師資培訓
★生活系列實用班（手縫或機縫課程）

兒童美勞才藝系列3

創意黏土篇-進階實用

出版者	新形象出版事業有限公司
負責人	陳偉賢
地址	台北縣中和市235中和路322號8樓之1
電話	(02)2927-8446　(02)2920-7133
傳真	(02)2922-9041
編著者	鄭淑華
總策劃	陳偉賢
執行企劃	黃筱晴、胡瑞娟
電腦美編	黃筱晴
攝影	林怡騰
製版所	興旺彩色印刷製版有限公司
印刷所	利林印刷股份有限公司
總代理	北星圖書事業股份有限公司
地址	台北縣永和市234中正路462號5樓
門市	北星圖書事業股份有限公司
地址	台北縣永和市234中正路498號
電話	(02)2922-9000
傳真	(02)2922-9041
網址	www.nsbooks.com.tw
郵撥帳號	0544500-7北星圖書帳戶
本版發行	2005 年 10 月　第一版第一刷
定價	NT$280元整

國家圖書館出版品預行編目資料

創意黏土篇：進階實用 /鄭淑華著.--第一版.--

台北縣中和市：新形象，2005[民94]

　　面　：　　公分--（兒童美勞才藝系列：3）

ISBN 957-2035-70-3 (平裝)

　　1. 泥工藝術

　　999.6　　　　　　　　　94014715